remember the

'80s

objects and moments of a colorful era

"Books may well be the only true magic."

Alice Hoffmann

TECTUM

REMEMBER THE '80s

Tectum Publishers of Style
© 2010 Tectum Publishers NV
Godefriduskaai 22
2000 Antwerp
Belgium
p +32 3 226 66 73
f +32 3 226 53 65
info@ tectum.be
www.tectum.be
ISBN: 978-90-7976-140-1
2010/9021/18
(109)

© 2010 edited and content creation by fusion publishing GmbH Berlin
www.fusion-publishing.com
info@fusion-publishing.com
Team: Mariel Marohn (Editor), Rebekka Wangler (Editorial assistance), Manuela Roth (Visual concept),
Peter Fritzsche (Layout, imaging & pre-press), Martin Joachim (Text)
English translation: William Banks Sutton (Sutton Services)
French translation: Simon Lederer (WORTwelt Übersetzungsagentur e.K.)
Dutch translation: Michel Mathijs (M&M translation)

Printed in China

remember the

'80s

objects and moments of a colorful era

TECIUM
PUBLISHERS

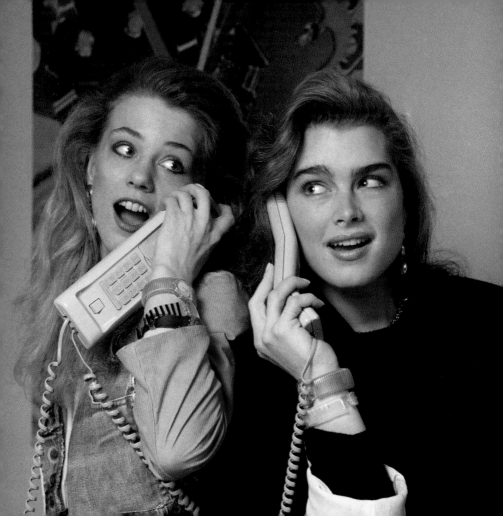

introduction

A difficult decade, the '80s! They left less obvious tracks than the '60s and '70s. Everything seemed possible. Developments and trends went in all directions—seemingly disoriented. In retrospect, many perceive these times as the decade of errors in taste.

Clearly and properly evaluated with regard to fashion: the new trend sport aerobics brought the outfit with colorful leggings, striped legwarmers and neon-colored headbands into everyday life. Stars like Michael Jackson, Madonna and George Michael, and films like *Dirty Dancing* and *Fame* influenced youth culture and fashion.

These are also developments of the decade: IBM-PC, Apple Macintosh, Sony Walkman, the cell phone and the compact disk revolutionized the world and allowed for the jump from the industrial age to the information age!

Design and art sent some clear signals beyond the decade. Keith Haring as the graffiti pioneer, star architects and designers created icons for everyday life—such as the Alessi kettle, the Tolomeo lamp or the colorful room divider Carlton.

Solidarity (*Solidarność*) in Poland and Perestroika in the USSR finally promised more democracy in the Eastern Bloc. Finally, we celebrated the end of the Cold War between the East and West with the fall of the Berlin wall.

All in all, the '80s were a decade of reorientation. Many ways were tried out. Some came to a dead end, some ground-breaking ideas still let us profit today.

Les années 80 sont difficiles à définir. Alors qu'il y planait l'illusion d'une totale liberté, cette décennie s'est avérée moins porteuse que les 60's ou les 70's. La multiplication des tendances a engendré une certaine dispersion et, rétrospectivement, on constate que de nombreuses fautes de goût ont été commises. L'aérobic explose durant cette décennie et influence la mode. Collants aux couleurs vives, guêtres à rayures et bandeaux fluorescents font ainsi leur apparition dans les garde-robes. La jeunesse s'inspire de superstars telles que Michael Jackson, Madonna et George Michael, et de films tels que *Fame* ou *Dirty Dancing*, devenus cultes.

La décennie est marquée par d'importantes innovations technologiques, telles que le PC d'IBM, le Macintosh d'Apple, le Walkman de Sony, le téléphone portable et le CD. Ces nouveaux outils de communication vont profondément changer le monde et permettre de basculer d'une époque industrielle à une société de l'information.

Dans le domaine des arts, un pas significatif est franchi. Keith Haring s'impose comme le pionnier du graffiti, et de célèbres créateurs changent la physionomie de notre quotidien avec de nouvelles références : la bouilloire Alessi, les lampes Tolomeo et Nomos, les cloisons aux couleurs vives...

Solidarność en Pologne et la perestroïka en URSS ouvrent une brèche vers plus de démocratie à l'Est. En 1989, la chute du mur de Berlin marque la fin de la Guerre froide.

Les 80's furent en quelques sortes des années charnières. De nombreuses voies furent expérimentées, certaines menant à une impasse, d'autres initiant des idées novatrices dont nous profitons aujourd'hui encore.

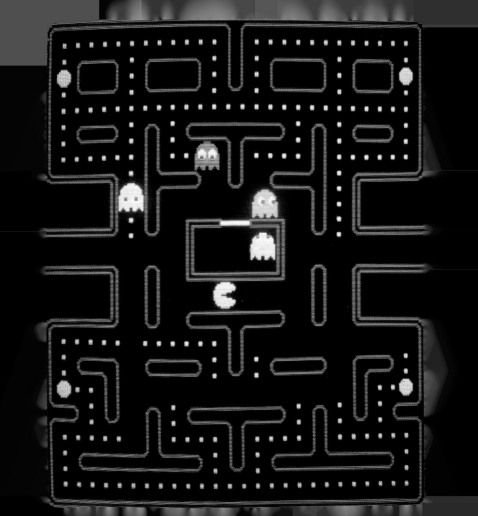

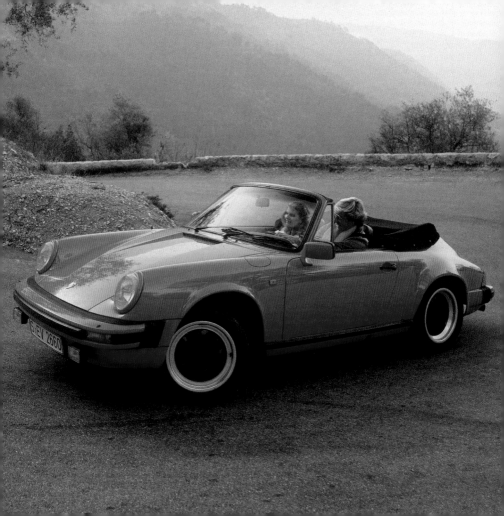

inleiding

Een moeilijk decennium, de jaren '80! Ze lieten minder duidelijke sporen na dan de jaren '60 en '70. Alles leek mogelijk. Ontwikkelingen en trends gingen alle richtingen uit – schijnbaar gedesoriënteerd. Achteraf zouden velen deze tijd als het decennium van de foute smaak beschouwen. Dat is in elk geval een duidelijke en passende evaluatie van de mode: de nieuwe trend 'sport-aerobics' bracht een outfit met kleurrijke leggings, gestreepte beenwarmers en hoofdbanden in neonkleuren in het leven van alledag. Sterren als Michael Jackson, Madonna en George Michael en films als *Dirty Dancing* en *Fame* hadden een grote invloed op de jongerencultuur en de mode.
Dit zijn de belangrijkste ontwikkelingen van het decennium: de IBM-PC, Apple Macintosh, de Sony walkman, de gsm en de cd zorgden voor een ware revolutie en maakten de sprong van het industriële tijdperk naar het informatietijdperk mogelijk! Ook op het vlak van kunst en design werden een aantal duidelijke signalen uitgestuurd die verder zouden reiken dan het decennium: Keith Haring deed dit als graffitipionier, sterarchitecten en designers creëerden iconen voor het dagdagelijkse leven, zoals de Alessi ketel, de Tolomeo lamp of de kleurrijke boekenkast annex scheidingsmeubel Carlton. Solidariteit (*Solidarność*) in Polen en Perestroika in de USSR beloof-den eindelijk meer democratie in het Oostblok. Met de val van de Berlijnse muur vierden we het einde van de Koude Oorlog tussen Oost en West.
Al bij al waren de jaren '80 vooral een decennium van heroriëntatie. Vele vormen werden uitgeprobeerd. Sommige eindigden in een doodlopend straatje, maar van een aantal grensverleggende ideeën profiteren we tot op de dag van vandaag.

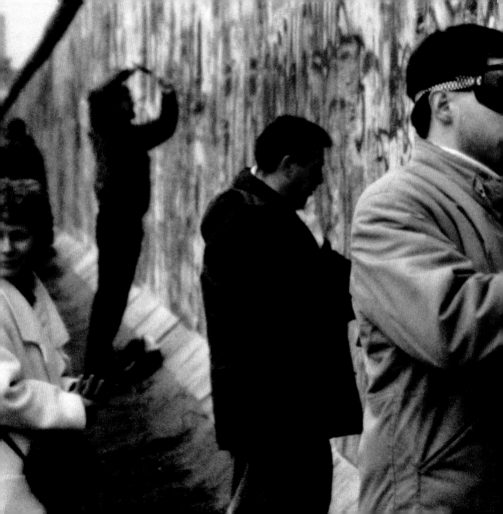

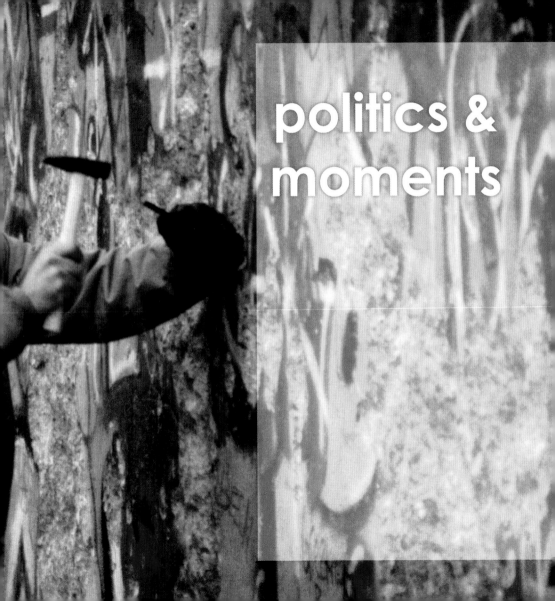

politics &
moments

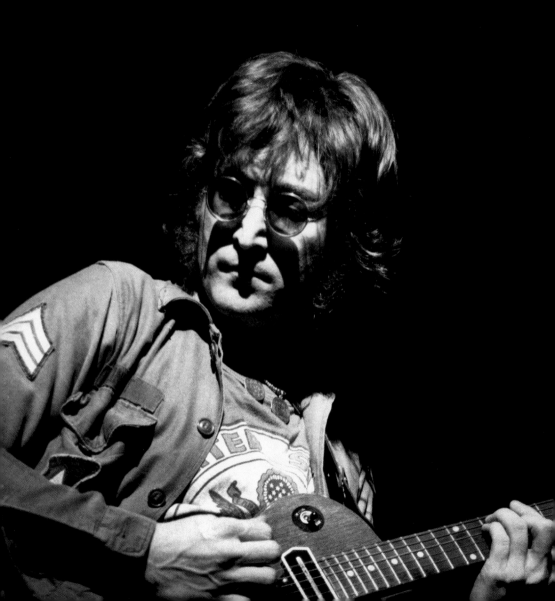

Assassination of John Lennon
L'assassinat de John Lennon
De moord op John Lennon

It was an event irrevocably engraved in the memory of an entire generation. John Lennon was shot down in public in New York on December 8, 1980. John Lennon became a legend with the Beatles during his lifetime. His songs broke all records and stormed to the top of the charts after his assassination. Numerous awards were given to him posthumously: the Grammy in 1982 and the admission into the Hall of Fame in 1987.

L'assassinat de John Lennon dans les rues de New York, le 8 décembre 1980, est ancré dans la mémoire de toute une génération. Fondateur des *Beatles*, l'auteur-compositeur-interprète a battu tous les records de vente avec ses chansons, dont plusieurs figuraient encore au top du hit-parade après sa mort. De nombreux hommages lui furent rendus à titre posthume, dont la remise d'un Grammy Award en 1982 et son admission au *Songwriters Hall of Fame* en 1987.

Het was een gebeurtenis die onherroepelijk in het geheugen van een hele generatie werd gegrift. John Lennon werd op 8 december 1980 op straat in New York doodgeschoten. John Lennon was al tijdens zijn leven een legende geworden als prominent lid van de Beatles. Na de moord braken zijn songs alle verkooprecords en stootten ze razendsnel door naar de top van de hitlijsten. Hij ontving postuum nog talrijke prijzen: de Grammy in 1982 en de opname in de Hall of Fame in 1987.

Wedding of Charles and Diana
Le mariage de Charles et Diana
Huwelijk van Charles en Diana

She confuses the first names of her husband during the ceremony and he forgets to kiss her after saying "I do". Is the marriage of Lady Diana and Prince Charles off to a bad start? It is the event of the decade, when the British heir to the throne Charles and Diana, later called "Queen of Hearts" are wed in St. Paul's Cathedral in London on July 29, 1981. The lengthy festive ceremony is broadcast throughout the world; more than 750 million people are joining live.

Elle confond les prénoms de son mari durant la cérémonie et il oublie de l'embrasser après le traditionnel "oui" ; l'union de Lady Diana et du Prince Charles avait-elle mal commencé ? Organisé à la cathédrale Saint-Paul de Londres le 29 juillet 1981, le mariage de Charles, l'héritier au trône britannique, et de Diana, plus tard appelée la "Reine des Cœurs", constitue l'un des temps forts de la décennie. La longue cérémonie fut diffusée dans le monde entier et suivie en direct par plus de 750 millions de téléspectateurs.

Zij haalt tijdens de plechtigheid de voornamen van haar man door elkaar, hij vergeet haar te kussen na het uitspreken van de woorden "I do". Slechte voortekens misschien? Het is in elk geval dé gebeurtenis van het decennium wanneer de Britse troonopvolger Charles en Diana, later de "Queen of Hearts", elkaar op 29 juli 1981 in St. Paul's Cathedral in Londen het jawoord geven. De lang uitgesponnen feestelijke plechtigheid werd overal ter wereld rechtstreeks uitgezonden en zo door meer dan 750 miljoen mensen live bijgewoond.

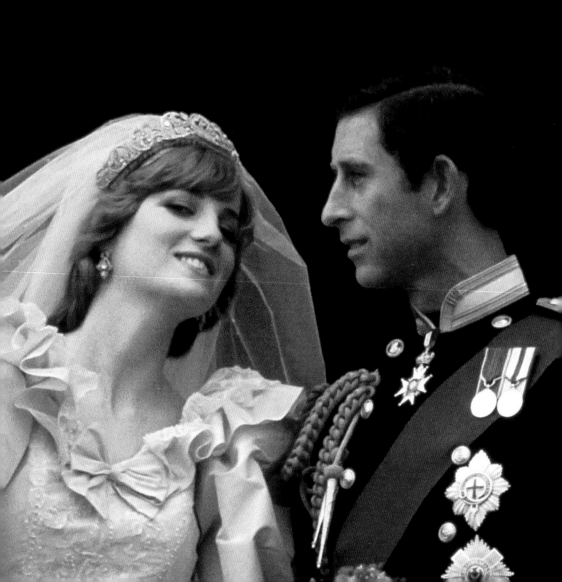

Challenger Accident
L'accident de la navette Challenger
Ongeval met de Challenger

NASA's mission STS-51-L was a deadly flight. The space shuttle Challenger exploded only 73 seconds after its launch on January 28, 1986 approximately 15 kilometers up. All crew members of the space shuttle mission lost their lives. Millions followed the disaster on bleachers and television. The accident shocked the American population and set NASA back several years. President Reagan was accused of having voted against another postponement of the start despite security concerns.

La mission STS-51-L de la NASA a laissé un profond sentiment d'amertume. À une quinzaine de kilomètres au dessus du sol et 73 secondes seulement après son lancement, la navette spatiale Challenger explosa en vol le 28 janvier 1986, emportant avec elle tous les membres de son équipage. Des millions de spectateurs assistèrent en direct à ce drame, qui marqua les esprits. Par la suite, le président Reagan fut accusé d'avoir refusé un report du lancement de la mission malgré le signalement de problèmes de sécurité par divers scientifiques. Les projets de la NASA s'en retrouvèrent quant à eux ralentis pendant plusieurs années.

NASA's missie STS-51-L was een vlucht met fatale afloop. Het ruimteveer Challenger explodeerde slechts 73 seconden na zijn lancering op 28 januari 1986 op een hoogte van ongeveer 15 kilometer. Alle bemanningsleden van het ruimteveer lieten hierbij het leven. Miljoenen mensen volgden de ramp van op de tribunes en op televisie. Het ongeval veroorzaakte een schokgolf bij de Amerikaanse bevolking en zette NASA verschillende jaren achteruit. President Reagan werd ervan beschuldigd om ondanks de geuite veiligheidsbezwaren de vlucht niet opnieuw te willen uitstellen.

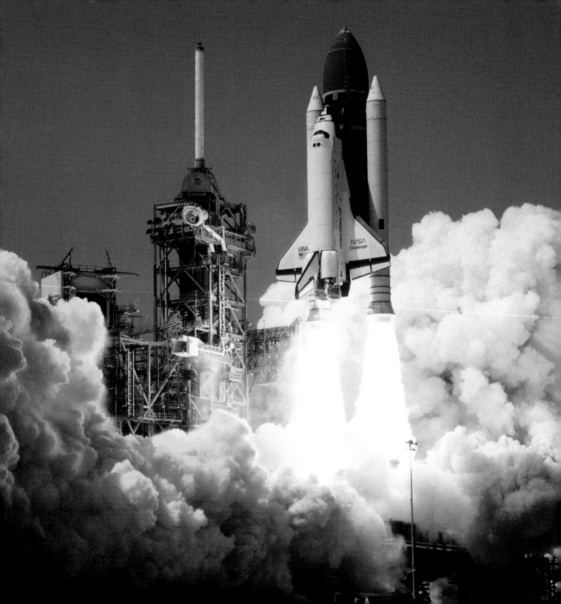

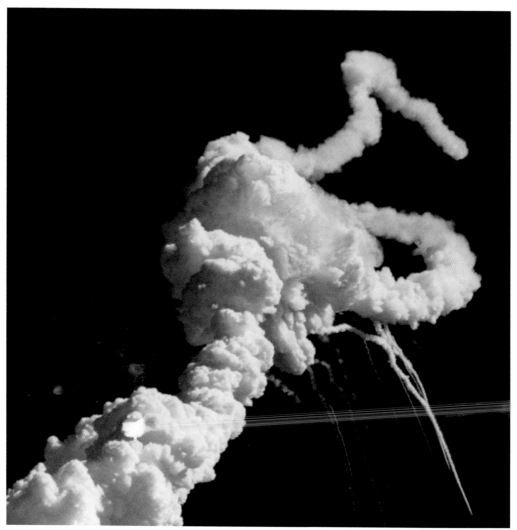

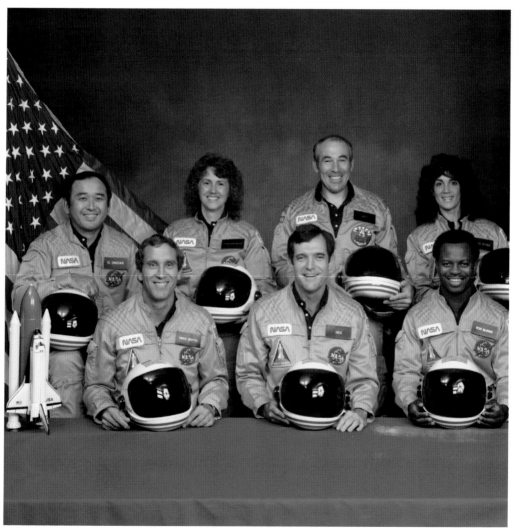

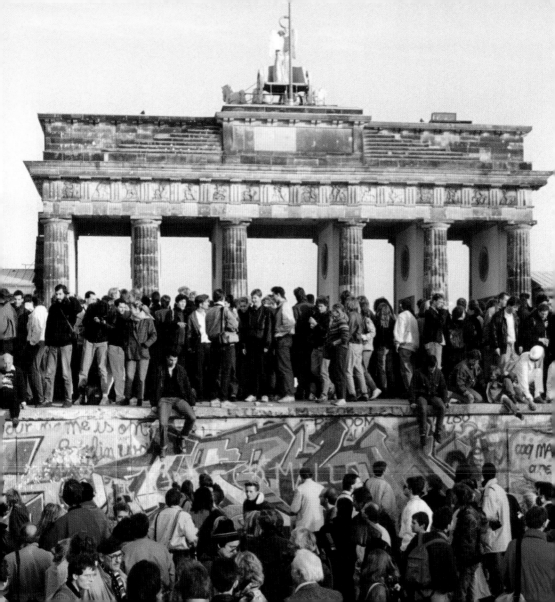

Fall of the Berlin Wall
La chute du mur de Berlin
De val van de Berlijnse muur

It was the symbol of the Cold War between the Western powers and the Eastern Bloc for 28 years: the GDR's 167.8 kilometer long anti-fascist barrier divided Berlin in East and West until November 9, 1989. Peaceful mass demonstrations, call for freedom to travel and continuing *Republikflucht* (illegal emigration) brought an end to the regime and finally the Wall. Indescribable scenes of joy happened in the night of November 10 at the openings of the border, when thousands of people on foot and in Trabant convoys conquered the liberal West.

Le "mur de protection anti-fasciste" de la RDA fut le symbole de la Guerre froide pendant vingt-huit années. Long de 167,8 km, il divisa la ville jusqu'au 9 novembre 1989 – date à laquelle les protestations pacifiques, les appels à la liberté de mouvement et la persistance de la *Republikflucht* ("l'émigration illégale") eurent raison du régime. D'indescriptibles scènes de liesse populaire éclatèrent dans la nuit du 10 au 11 novembre, lors de l'ouverture de la frontière, et des milliers de personnes partirent à la conquête de l'ouest libéral.

Het was het symbool van de Koude Oorlog tussen de Westerse machten en het Oostblok: de Oost-Duitse anti-fascistische barrière van 167,8 kilometer lang, verdeelde Berlijn in Oost en West tot 9 november 1989. Vreedzame massademonstraties, de roep om vrij te kunnen reizen en de permanente „Republikflucht" (illegale emigratie) brachten eerst het regime en tenslotte ook de Muur ten val. Dit leidde in de nacht van 10 november bij de grensopeningen tot onbeschrijflijke vreugdescènes, toen duizenden mensen te voet of in Trabantkonvooien het liberale Westen binnen-trokken.

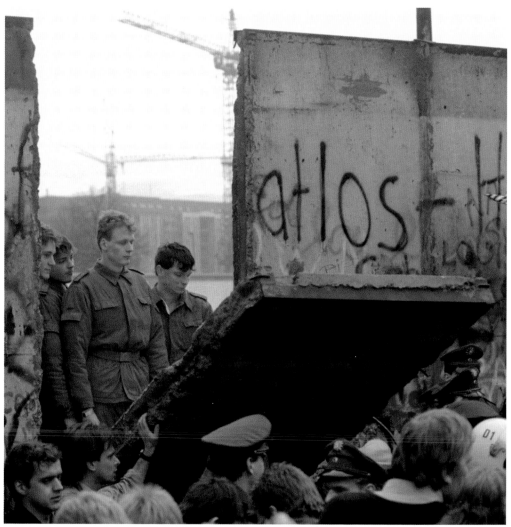

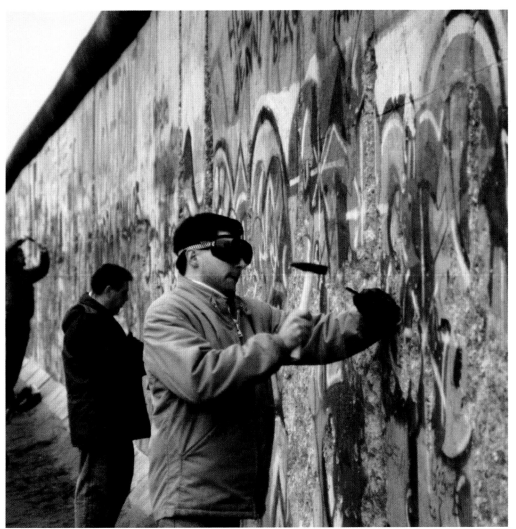

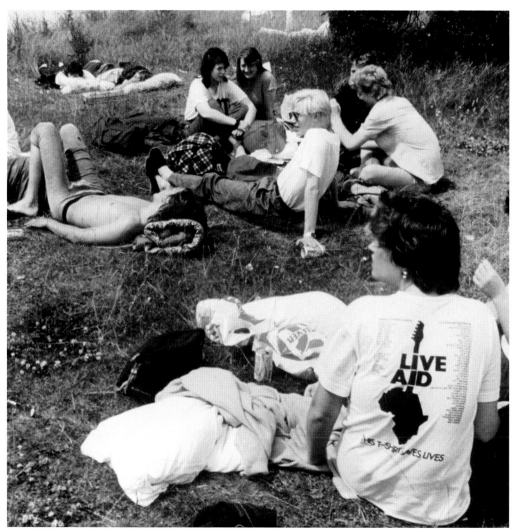

Live Aid Concert
Le concert Live Aid
Live Aid Concert

The Musician Bob Geldof did not just want to collect donations for the famine in Ethiopia; his key objective was to change people's perception on the African continent when he organized the benefit concert Live Aid on July 13, 1985. The largest rock concert as of then was held parallel in the Wembley Stadium in London and the John F. Kennedy Stadium in Philadelphia, and was broadcast by almost all television stations around the world. Bob Geldof enlisted the most famous groups and musicians for the 16-hours live event.

Le chanteur Bob Geldof ne voulait pas seulement lever des fonds pour lutter contre la famine en Éthiopie lorsqu'il organisa le concert de bienfaisance *Live Aid*, le 13 juillet 1985. Son objectif premier était de changer la perception qu'avait le monde du continent africain. Par quel moyen ? Un immense concert de rock de plus de seize heures, organisé simultanément au Wembley Stadium de Londres et au John F. Kennedy Stadium de Philadelphie, et diffusé en direct dans presque tous les pays du monde. Pour cet événement exceptionnel, Bob Geldof convia les musiciens les plus célèbres du moment.

De muzikant Bob Geldof wilde niet alleen maar giften inzamelen voor de hongersnood in Ethiopië; zijn hoofddoel bij het organiseren van het benefietconcert Live Aid op 13 juli 1985 was de perceptie van mensen over het Afrikaanse continent te wijzigen. Het grootste rockconcert aller tijden werd toen simultaan in zowel het Wembley Stadium in Londen als in het John F. Kennedy Stadium in Philadelphia georganiseerd en door nagenoeg alle televisiestations ter wereld uitgezonden. Bob Geldof wist voor het 16 uur durende live concert de beste en meest beroemde groepen en muzikanten te strikken.

Margaret Thatcher, the Iron Lady
Margaret Thatcher, la "Dame de Fer"
Margaret Thatcher, de Iron Lady

She was called "The Iron Lady" because of her unyielding politics as the first and the only female Prime Minister of Great Britain. After the election victory of the Conservatives, she ruled from 1979 until her resignation in 1990. The victory against Argentina in the Falklands War in 1982 ensured her high standing in her country. The fight against inflation and the controversial privatization of public enterprises were her domestic goals. After one year of industrial dispute with the "Iron Lady" the striking miners had to give up financially weakened and without result.

Première et unique femme Premier ministre de Grande-Bretagne suite à la victoire des conservateurs aux élections de 1979, Margaret Thatcher gouverna sans interruption jusqu'à sa démission en 1990. La victoire de l'Angleterre face à l'Argentine lors de la guerre des Malouines en 1982 la rendit très populaire. Au niveau national, ses priorités furent la lutte contre l'inflation et la privatisation des entreprises publiques. Farouchement opposés à ces mesures, les mineurs durent néanmoins renoncer à leurs mouvements de grève après un an de confrontation avec la "Dame de Fer".

Ze werd "The Iron Lady" of "IJzeren Dame" genoemd omwille van haar onbuigzame politiek als eerste en voorlopig enige vrouwelijke premier van Groot-Brittannië. Na de verkiezingsoverwinning van de Conservatieven regeerde ze van 1979 tot aan haar ontslag in 1990. De overwinning tegen Argentinië in de Falklandoorlog in 1982 bezorgde haar groot aanzien in eigen land. De strijd tegen de inflatie en de controversiële privatisering van staatsondernemingen waren haar belangrijkste binnenlandse doelstellingen. Na een syndicale strijd van één jaar tegen de "Iron Lady" moesten de stakende mijnwerkers de strijd opgeven, financieel verzwakt en zonder enig resultaat.

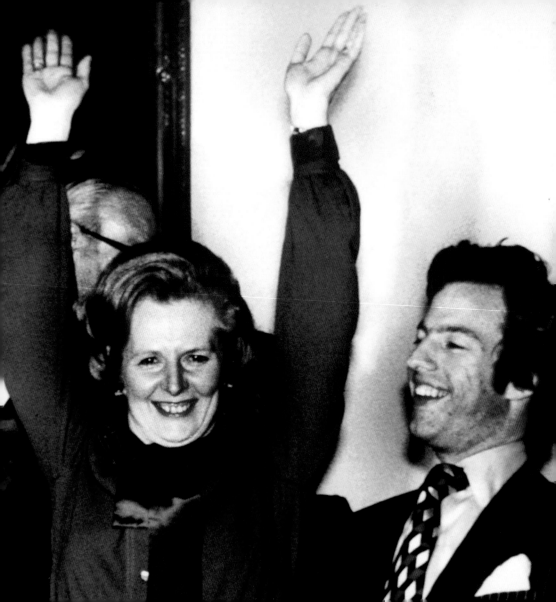

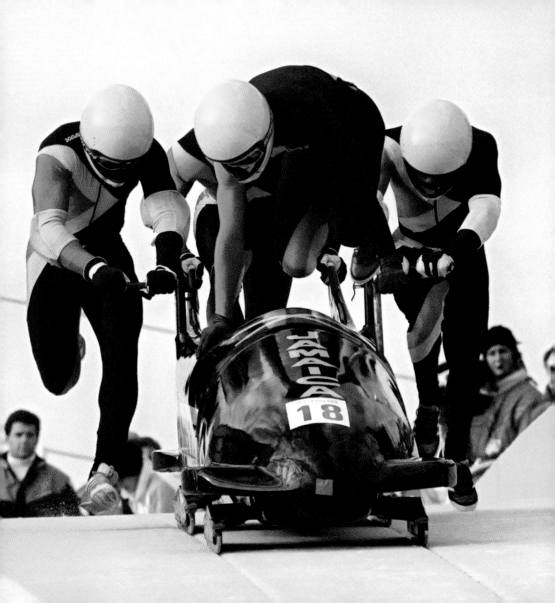

Jamaican Bobsled Team
L'équipe jamaïcaine de Bobsleigh
Jamaicaans Bobsleeteam

Excuse me? A small Caribbean island state partakes in the Olympic winter games? Where does Jamaica get the national athletes who do not know winter in their tropical homeland, let alone have the ability to practice corresponding sports? Jamaica managed the sensational qualification for the participation in the winter games in Canadian Calgary in 1988 with their national team for bobsledding. Even though the four-man bob had an accident in the race, the men earned a huge applause. The Jamaican participation in the Olympic Games is picked up in the movie comedy *Cool Runnings* in 1993.

Comment ? Une petite île des Caraïbes participe aux Jeux olympiques d'hiver ? Aussi improbable que semble cette annonce, la Jamaïque a bel et bien réuni des athlètes pour prendre part à la compétition de bobsleigh lors des JO de Calgary en 1988. Bien que le quatuor de choc ait eu un accident lors de son passage sur la glace canadienne, l'équipe jamaïcaine est sortie de la piste sous un tonnerre d'applaudissements. La comédie *Rasta Rockett*, sortie en 1993, a retracé cette anecdote amusante de l'histoire des sports.

Sorry? Een klein Caraïbisch eilandje dat deelneemt aan de Olympische Winterspelen? Waar zou het tropische Jamaica, waar men niet eens winters kent, de nationale atleten die zich in zulke sportdisciplines hebben bekwaamd, vandaan moeten halen? Toch slaagde Jamaica er op sensationele wijze in om zich met hun nationaal bobsleeteam te kwalificeren voor deelname aan de Winterspelen in het Canadese Calgary in 1988. En zelfs al had de viermansbob een ongeval tijdens de race, de mannen kregen toch een gigantisch applaus. De deelname van Jamaica aan de Olympische Spelen werd in 1993 verfilmd in de comedy *Cool Runnings*.

Discovery of the Titanic
La découverte du Titanic
Ontdekking van de Titanic

Scientists, treasure hunters and adventurers vied for the discovery of the Titanic that sank to the bottom of the Atlantic on April 14, 1912 after a collision with an iceberg. Jean-Louis Michel and Robert Ballard succeeded in finding the wreck at a depth of 3,802 meters on September 1, 1985 during a Navy-financed expedition. A device equipped with sonar and cameras was dragged close to the seabed on a cable from a ship on the surface—with success!

Scientifiques et aventuriers ont rivalisé d'ingéniosité pour retrouver au fond de l'océan Atlantique l'épave du Titanic, victime d'une collision avec un iceberg le 14 avril 1912. Le 1er septembre 1985, Jean-Louis Michel et Robert Ballard ont ainsi révélé, au cours d'une expédition financée par la Marine américaine, la présence de l'épave à une profondeur de 3 802 mètres. Pour permettre cette exploration, l'équipe s'est dotée d'un appareil muni d'un sonar et de caméras, fixé au bout d'un câble et tiré par un bateau. Un beau succès !

Wetenschappers, schattenjagers en avonturiers wedijverden met elkaar voor de ontdekking van de Titanic, het schip dat op 14 april 1912 naar de bodem van de Atlantische Oceaan zonk na een aanvaring met een ijsberg. Jean-Louis Michel en Robert Ballard vonden het wrak uiteindelijk op een diepte van 3.802 meter op 1 september 1985 tijdens een door de zeemacht gefinancierde expeditie. Daarbij werd een met sonar en camera's uitgerust toestel dichtbij de zeebodem aan een kabel vanuit het dek van het schip voortgesleept – met succes!

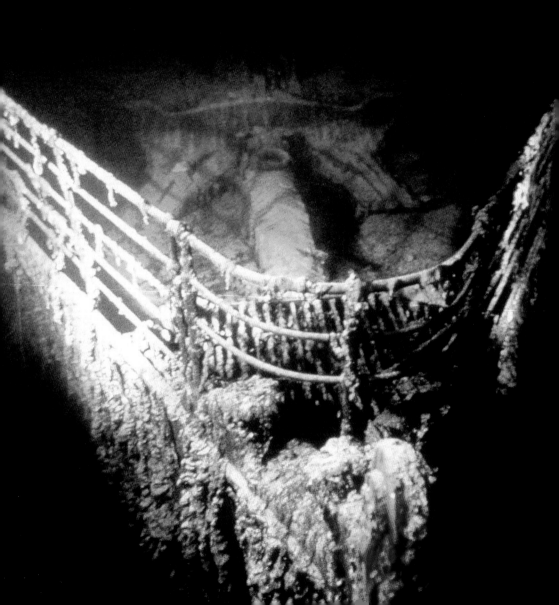

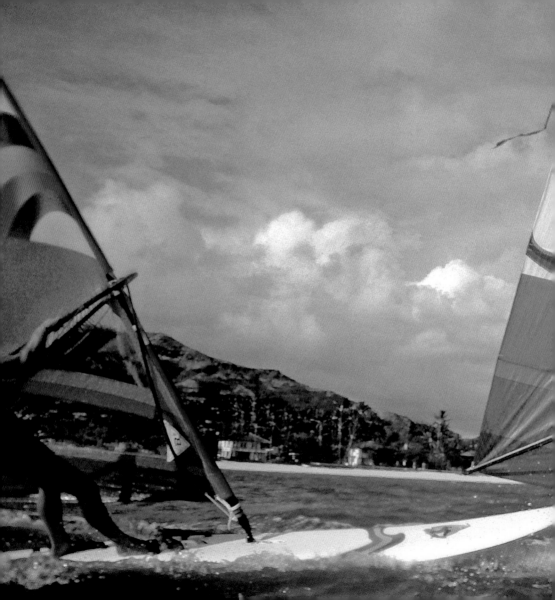

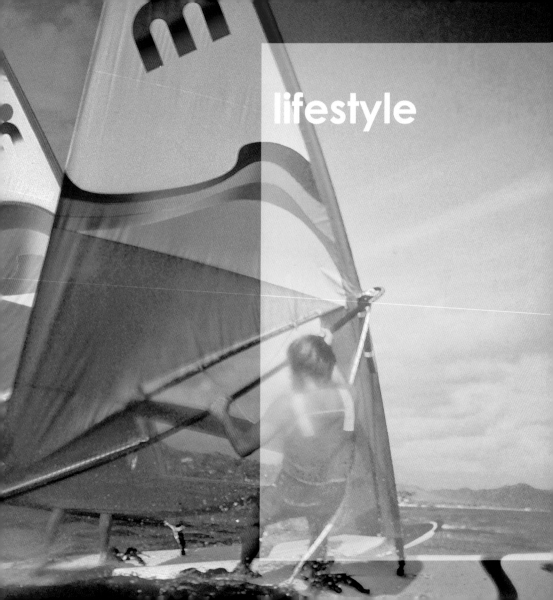

lifestyle

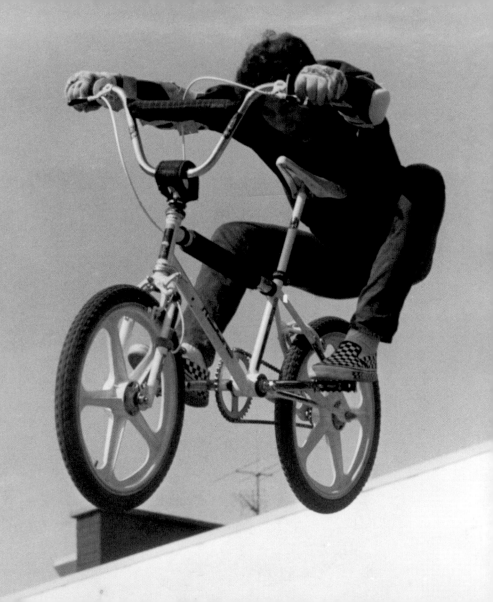

BMX Bike
Le BMX
BMX races

Motocross—without a motor: that is Bicycle Motocross (BMX). American bikers were model for this sport as they called attention to themselves with their modified machines, off-road rides and artistic jumps. Poor teenagers without a driver's license upgraded small iron horses with motorcycle handlebars and fat tires and copied their motorized role models. The sport reached Europe in the '80s. BMX bikes were absolutely hip with kids and teenagers ever since the film scenes in *E.T. the Extra-Terrestrial*.

Originaire des États-Unis, le Bicycle Motocross (BMX) est un sport cycliste très spectaculaire. À son origine, des adolescents fauchés qui montaient des guidons de motocyclette et des gros pneus sur de petits chevaux en fer, pour copier les motos de leurs rêves. Par la suite, les plus audacieux d'entre eux attirèrent l'attention avec leurs engins hybrides, leur conduite tout-terrain et leurs sauts artistiques. Bientôt devenu un sport, le BMX conquiert l'Europe dans les années 80. Il doit aussi beaucoup au film mythique *E.T. l'extra-terrestre* qui en a fait un engin branché aux yeux des enfants et des adolescents.

Motorcross – maar dan zonder een motor: dat is "Bicycle Motocross" of BMX. Amerikaanse motorrijders die met hun aangepaste machines, terreinraces en artistieke sprongen de show stalen, stonden model voor deze sport. Arme tieners zonder rijbewijs pimpten hun stalen ros op met motorfietshendels en dikke banden en kopieerden hun gemotoriseerde rolmodellen. In de jaren '80 bereikte de sport ook Europa. BMX fietsen waren absoluut hip bij kinderen en tieners, zeker sinds de beroemde scènes uit *E.T. the Extra-Terrestrial*.

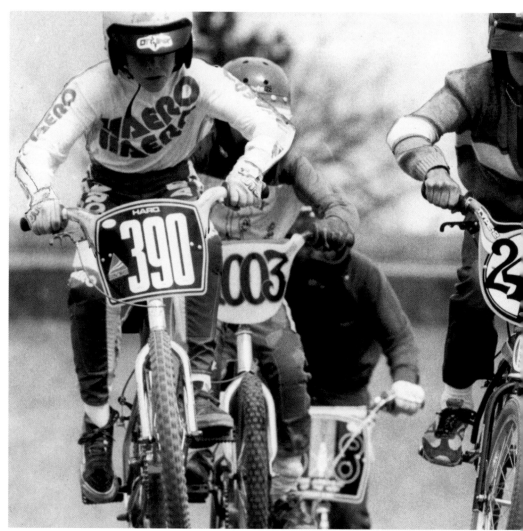

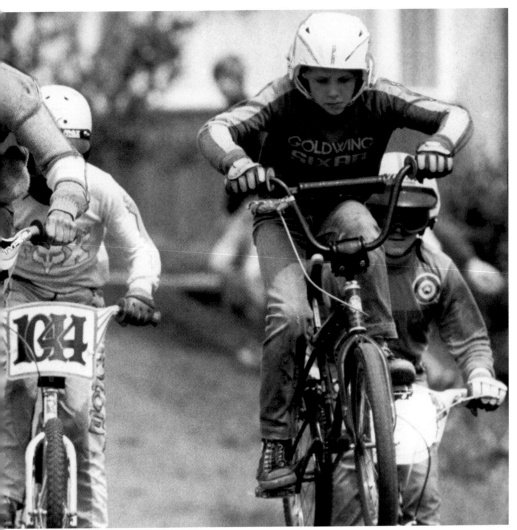

39

Rubik's Cube
Le Rubik's Cube
Rubiks kubus

Lucky when you had the right twist! This toy challenged many people's patience in the '80s. Millions succumbed to the fascination of the cube invented by Hungarian civil engineer and architect Ernő Rubik. The colorful Rubik's Cube could infuriate the player, but it could also immensely satisfy: when the player managed to twist the cube into six faces of one color each. Dare anybody come up with the nonsensical idea to destroy the sorcery!

Heureux celui qui a trouvé la combinaison ! Le Rubik's Cube a mis bien des patiences à l'épreuve depuis son explosion dans les années 80. Des millions de personnes se sont en effet pris de passion pour ce cube inventé par l'architecte hongrois Ernő Rubik. S'il a le don de faire enrager ceux qui tentent de percer ses mystères, ce casse-tête procure également une grande satisfaction lorsque l'on parvient à lui redonner sa physionomie initiale de six faces unicolores. À qui le tour ?

Je voelde je gelukkig wanneer je de juiste draai te pakken had! Dit speeltuig stelde in de jaren '80 het geduld van vele mensen op de proef. Miljoenen gaven zich over aan hun fascinatie voor deze kubus, een uitvinding van de Hongaarse burgerlijk ingenieur en architect Ernő Rubik. De kleurrijke Rubiks kubus kon een speler tot razernij drijven, maar ook immense voldoening schenken: wanneer hij of zij erin slaagde om het speelgoed zo te draaien dat er zes vakken van één enkele kleur ontstonden. Maar de magie doorbreken door de kubus te vernielen? Geen denken aan!

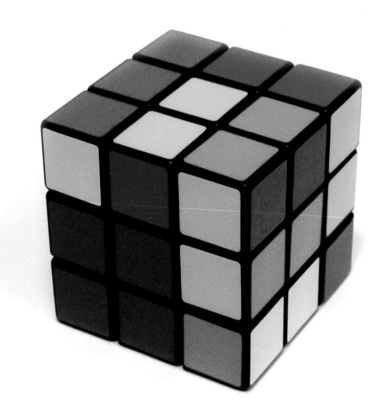

RUBIK'S CUBE
WORLD
HAMPIONSHIP
BUDAPEST
1982

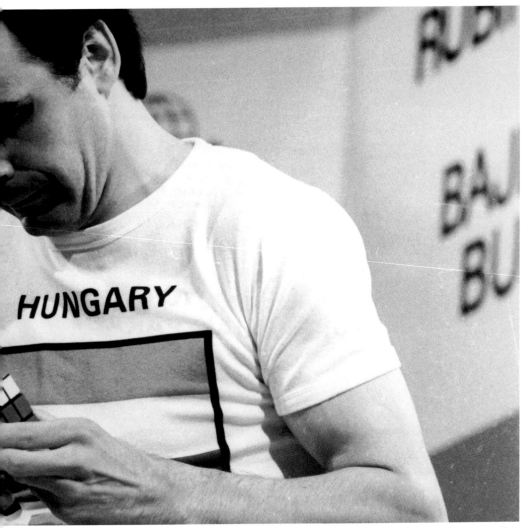

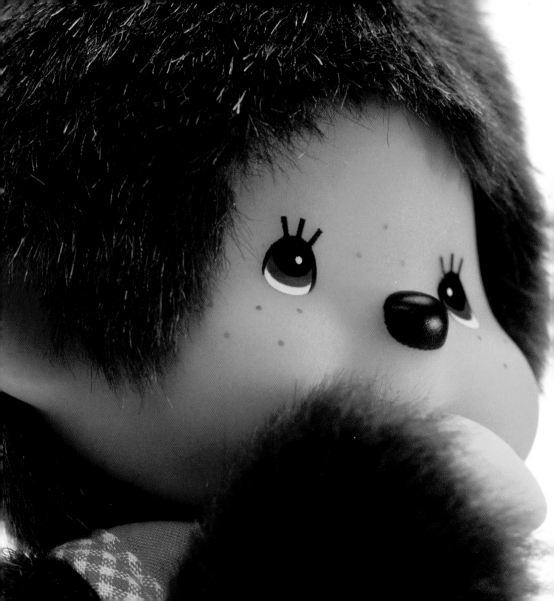

Monchhichi
Kiki
Monchhichi

"How cute!" swooned the children as soon as they set eyes on one of the monkey dolls and convinced their parents to buy them a Monchhichi. The Monchhichis came from Japan, made from synthetics and plush. In the '80s their eye color changed from blue into brown. Equipment and accessories could be bought abundantly in the Monchhichi Boutique. Animated films and cartoons on the figures living in peaks high above the clouds in the kingdom Monchia were broadcast on Japanese, European and American television to support the sales.

Véritable star planétaire, Kiki fut le compagnon incontournable des enfants nés dans les années 80. Originaire du Japon et fabriqué en fourrure synthétique, le petit singe en peluche s'accompagnait d'une large gamme de tenues et d'accessoires originaux. Troquant bientôt ses yeux bleus pour un regard marron, ce petit personnage vivant dans un royaume perché au-dessus des nuages fut le héros de bandes dessinées et d'une série de dessins animés diffusés au Japon, en Europe et aux États-Unis.

"Hoe lief!" riepen de kinderen in koor wanneer ze een van de knuffelaapjes ontdekten en hun ouders wisten te overtuigen om voor hen een Monchhichi te kopen. De Monchhichis kwamen uit Japan en waren gemaakt van kunststof en pluche. In de jaren '80 veranderde de kleur van hun ogen van blauw in bruin. Bijkomende uitrusting en accessoires allerhande kon je kopen in de Monchhichi Boetieks. Tekenfilms en cartoons over de figuurtjes die hoog boven de wolken in het koninkrijk Monchia woonden, werden uitgezonden op de Japanse, Europese en Amerikaanse televisie om de verkoop te promoten.

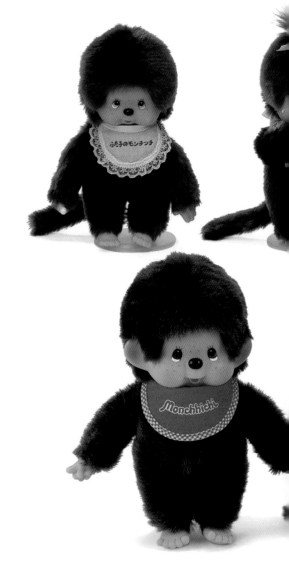

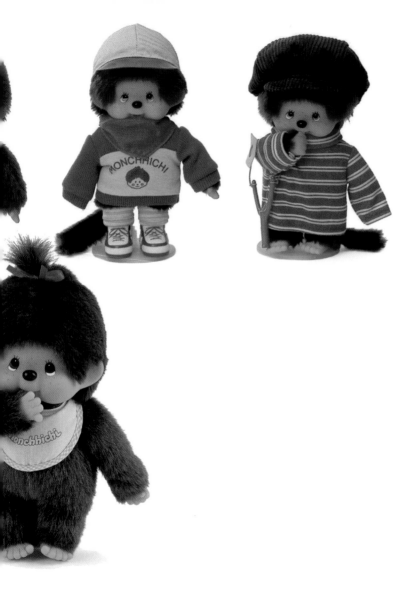

Ghettoblaster
La mini-chaîne portative
Ghettoblaster

Shoulder a huge radio cassette recorder with stereo loudspeakers and dance through the streets with loud music: that was an expression of the attitude towards life at the beginning of the '80s, particularly for teenagers from the hip-hop, break-dance and graffiti scene. Strong amplifiers and speakers, many buttons, functions and small lamps in a silver or chromed case—the more and bigger, the better. The interest in the voluminous boom boxes and ghetto blasters decreased in the middle of the '80s—much to the delight of the involuntarily blasted others.

Lecteur radio-cassette sur l'épaule, haut-parleurs stéréo à pleine puissance et danse de rue : telle était l'attitude des adolescents des 80's adeptes du mouvements hip-hop, du breakdance et du graffiti. Ces chaînes portatives se devaient alors d'être équipées d'amplificateurs et de haut-parleurs puissants, de nombreux boutons, de diverses fonctions et de petites lampes en argent ou en chrome. Une mode qui s'estompa cependant au milieu des années 80, au grand bonheur des passants.

Neem een enorme radiocassetterecorder met stereoluidsprekers op je schouder en dans je een weg doorheen de straten met luide muziek: het was in de vroege jaren '80 een manier om zich uit te drukken, vooral voor tieners die hielden van hiphop, breakdance en graffiti. Krachtige versterkers en luidsprekers, vele knoppen, functies en kleine lampjes op een zilveren of chroomkleurige box – hoe groter, hoe beter. De belangstelling voor deze volumineuze ghettoblasters nam halfweg de jaren '80 af – tot groot jolijt van de vele onvrijwillige toehoorders.

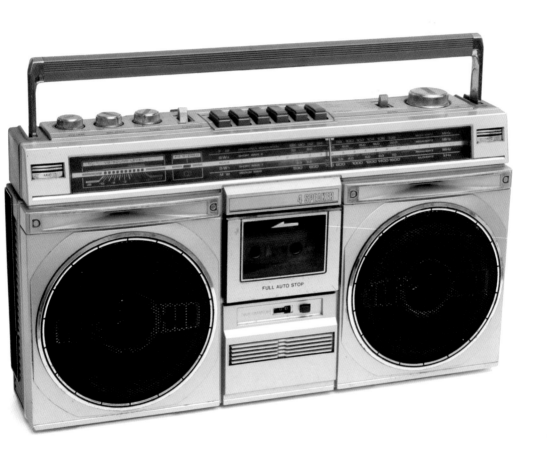

FULL AUTO STOP

4 SPEAKER

49

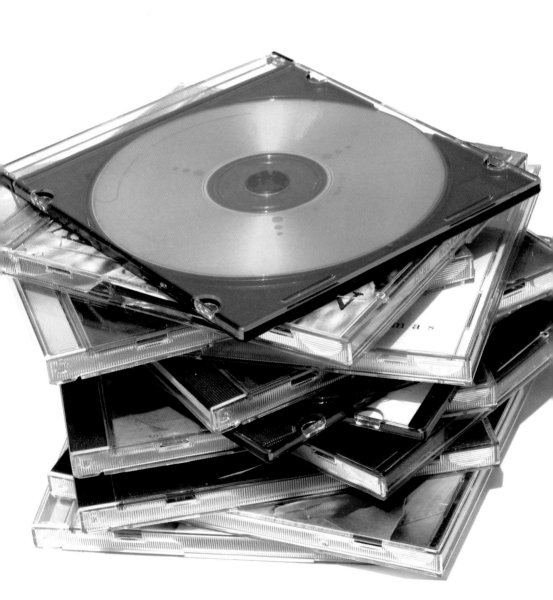

Compact Disc
Le disque compact
Compact Disc

Nostalgists swear by the good old record, but the cd started to take the world by storm after its introduction at the Radio and Television Exhibition in Berlin in 1981 by Philips and Sony. Burning digital data onto the silver polycarbonate disc suppressed the black analogue vinyl. Bizarre: Polygram produced the first cd on August 17, 1982 with ABBA's album "The Visitors"—the first cd player could be bought not until October 1, 1982!

Consistant en une masse de données numériques gravées sur un disque en polycarbonate d'argent, le cd a vite envahi le monde au détriment du traditionnel disque vinyle. Il fut présenté en 1981 par Philips et Sony lors de l'Exposition de la Radio et de la Télévision de Berlin. Mais c'est PolyGram qui produisit le 17 août 1982 le premier album cd – The Visitors, du groupe ABBA –, qui ne fut commercialisé qu'à partir du 1er octobre de la même année.

Nostalgici zweren nog altijd bij de goede oude langspeelplaat maar na zijn introductie tijdens het Radio- en Televisiesalon in Berlijn van 1981 door Philips en Sony begon de cd aan een steile opmars. Het branden van digitale gegevens op de zilverkleurige polycarbonaatschijfjes verdrong de zwarte analoge vinylplaat. Bizar detail: Polygram produceerde de eerste cd op 17 augustus 1982 met ABBA's album "The Visitors", maar de eerste cd-speler kon wel pas op 1 oktober 1982 worden aangekocht!

Hamburger Phone
Le téléphone Hamburger
Hamburgertelefoon

All items of everyday life had to be as bizarre and unusual as the '80s fashion. Who does not remember gimmicks such as the Hamburger Phone? You were guaranteed not to have to worry about calories with a call with one of these fully-functional folding landline phones—in the shape and appearance of the famous fast-food morsel. The phone became real cult again in 2007. The leading actress used such a "Cheeseburger" for her small talk in the awarded movie *Juno*.

Dans les années 80, on aimait que les objets de tous les jours soient aussi surprenants que possible. Qui a pu oublier l'excentrique téléphone Hamburger ? Peu importe les calories, ce téléphone totalement fonctionnel faisait entrer l'univers du fast-food jusque dans votre chambre. Son apparition dans le film indépendant *Juno* en 2007 a contribué à remettre cet objet à la mode.

Alle dingen van het dagelijkse leven moesten in de jaren '80 blijkbaar even bizar en ongewoon zijn als de mode van die tijd. Wie herinnert zich niet gimmicks zoals de hamburgertelefoon? Met een telefoontje met een van deze volledig functionele, dichtklapbare vaste telefoontoestellen in de vorm van de beroemde snelle hap moest je je in elk geval geen zorgen maken om extra calorieën. In 2007 werd de telefoon plots weer hip: in de bekroonde film *Juno* gebruikte de hoofdrolspeelster immers een "Cheeseburger" voor haar smalltalk.

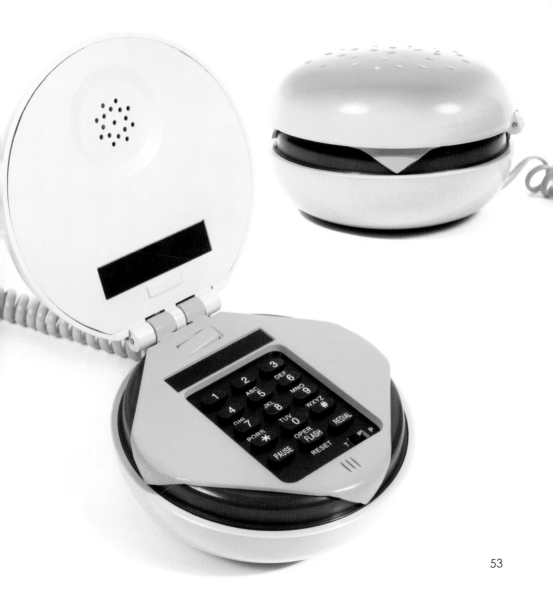

53

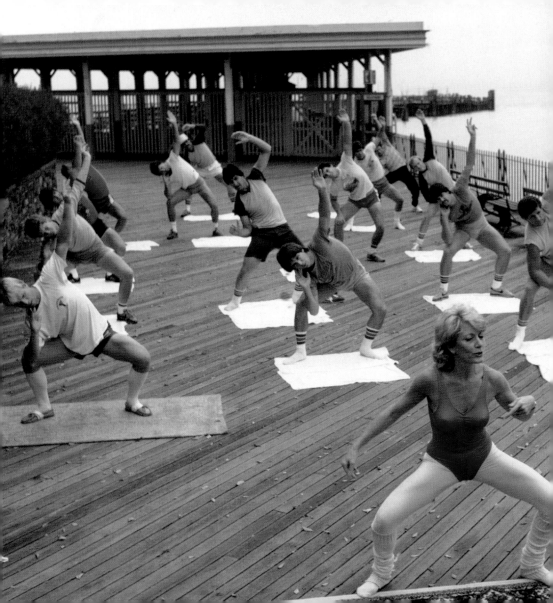

Aerobic
L'aérobic
Aerobics

"Up—and down!" A mega-trend of the US spilt over to Europe: aerobic. The connection of gymnastics and dancing was practiced preferably in groups in fitness studios. Jane Fonda with her aerobic videos and movies like *Flashdance* were role models. The new sport created its own fashion and made sportive clothing trendy in everyday life. Women wore colorful, neon leggings, tight jerseys, headbands and legwarmers. Men—irritated at first—preferred cycling shorts, muscle shirts and white tennis socks.

Up and down! Initiée aux États-Unis, l'aérobic s'est répandue dans toute l'Europe au cours des années 80. À la frontière de la gymnastique et de la danse, cette nouvelle discipline se pratiquait de préférence en groupe et dans des salles de sport. Jane Fonda, avec ses vidéos, contribua à son essor rapide. Une mode propre à l'aérobic se répandit bientôt, et les tenues de sport se déclinèrent dans la vie de tous les jours : collants aux couleurs vives, maillots serrés, bandeaux et guêtres pour les femmes ; shorts moulants, débardeurs et chaussettes de tennis blanches pour les hommes !

"Op – en neer!" Een mega-trend uit de VS die naar Europa overwaaide: aerobics. De combinatie van gymnastiek en dans werd bij voorkeur beoefend in groep in fitnessstudio's. Jane Fonda met haar aerobicvideo's en films als *Flashdance* waren voorbeelden. De nieuwe sport creëerde haar eigen mode en maakte sportieve kledij ook in het dagelijkse leven trendy. Vrouwen droegen kleurrijke neonleggings, strakke sporttruien, hoofdbanden en beenwarmers. Mannen – aanvankelijk nog afkerig – verkozen fietsbroeken, nauw aansluitende T-shirts en witte tennissokken.

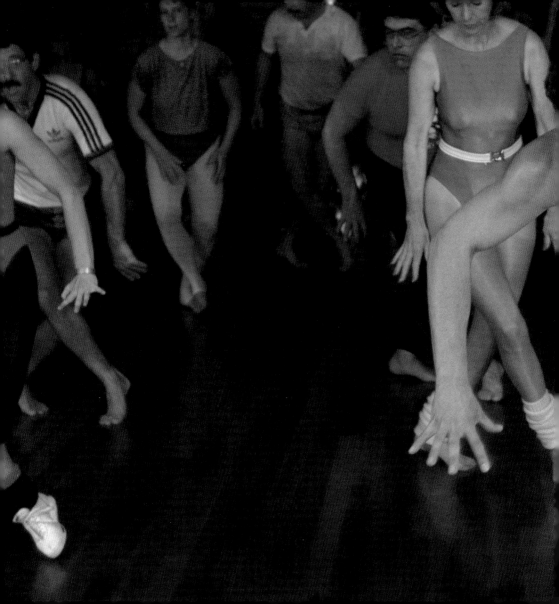

Transformers
Les Transformers
Transformers

Millions upon millions of these convertible robot figures started to occupy children's rooms all over the globe in the '80s. These usually plastic transformers could easily be converted into vehicles, combat machines or space crafts. The invasion started in May of 1984 with the later thus named "Generation 1" of the Transformers. New variants and mightier figures constantly join them since then—no end is in sight. Fitting cartoons, comics and movies promoted the sales of the cooperating companies Takara and Hasbro from beginning on.

Dans les 80's, les chambres d'enfants du monde entier furent prises d'assaut par d'ingénieux robots convertibles conçus par les firmes Takara et Hasbro. Généralement fabriqués en plastique, les Transformers se changent en voitures, camions, machines de combat ou vaisseaux spatiaux. Apparue en mai 1984, la première génération a ouvert la voie à de nombreux modèles, toujours plus innovants. L'engouement pour ces figurines impressionnantes, nourri dès les premiers jours par des bandes dessinées, des dessins animés et des longs métrages, ne semble pas près de s'essouffler.

Werkelijk miljoenen van deze converteerbare robotfiguurtjes zouden in de jaren '80 de kinderkamers gaan bezetten. Deze doorgaans plastic Transformers konden makkelijk worden omgebouwd tot voertuigen, gevechtsmachines of ruimtetuigen. De invasie begon in mei 1984 met wat men later "Generation 1" van de Transformers zou noemen. Nieuwe varianten en machtiger figuren zouden hen hierna continu vervoegen – en het einde is nog niet in zicht. Bijhorende tekenfilms, strips en films moesten de verkoop van de samenwerkende vennootschappen Takara en Hasbro van bij de start promoten.

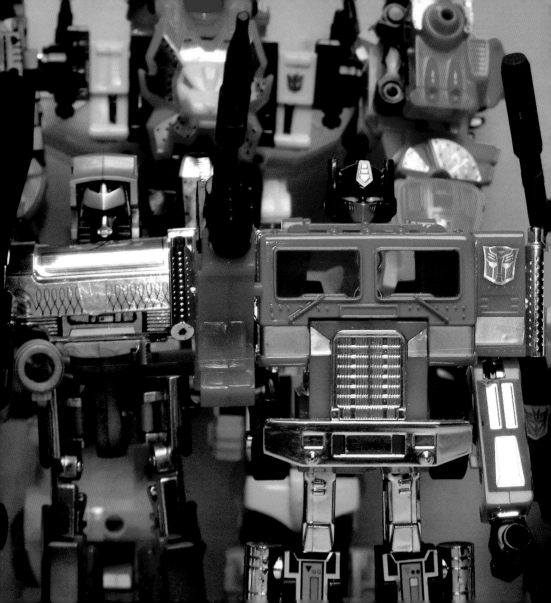

Microwave
Le four à micro-ondes
Microgolfoven

Star chefs reacted with horror and housewives cheered over the ultrafast food preparation. The triumphal procession of the microwave oven into households started in the '80s. Food is heated with electromagnetic waves; for smaller amounts, this surpasses the efficiency and thus the energy balance of the electric stove. Despite the warnings about the danger of microwaves, this innovative appliance prevailed. Ninety-five percent of US households have a microwave these days; they are sold with the warning "Not suitable for drying pets!"

Provoquant l'horreur des chefs et l'enthousiasme des ménagères, le four à micro-ondes a rendu possible la cuisson ultra-rapide des aliments. Complétant l'équipement des foyers à compter des années 80, ce système fonctionne grâce à des ondes électromagnétiques dont l'efficacité surpasse celle du four électrique, notamment pour la cuisson de petites portions. Malgré de nombreuses rumeurs quant aux dangers inhérents à son utilisation, le four à micro-ondes s'est rapidement imposé : aujourd'hui, 95% des ménages américains en possèdent un. L'ultime précaution d'utilisation indiquée sur la notice par les fabricants se résume désormais à : "non approprié au séchage des animaux de compagnie" !

Sterrenchefs reageerden met afschuw maar huisvrouwen waren dolblij met de nieuwe ultrasnelle vorm van voedselbereiding. Het voedsel wordt opgewarmd met elektromagnetische golven. Vooral voor kleinere hoeveelheden is dit veel efficiënter en dus energievriendelijker dan het elektrisch fornuis. Ondanks de waarschuwingen over de gevaren van microgolfovens zou het innovatieve toestel toch de bovenhand halen. Vijfennegentig procent van de Amerikaanse huishoudens heeft vandaag een microgolfoven; ze worden er verkocht met de waarschuwing: "Niet geschikt voor het drogen van huisdieren!"

Mistral Surfboard
La planche à voile Mistral
Mistral surfplank

On the waves of the Atlantic, at Lake Garda in Torbole or in Acapulco: if there are surfers, there is a Mistral board somewhere. The well-known outfitter made the most successful surfboard of all times—"Competition" was sold almost 300,000 times since 1983 and contributed to roughly 2.8 million surfers indulging in their sport in Europe in the middle '80s. In 1984, windsurfing became an Olympic discipline for men in Los Angeles; the women followed in 1992 in Barcelona.

Là où il y a des vagues, les planches Mistral sont quasiment inévitables. Le célèbre fabricant de vêtements à l'origine du modèle *Competition* a conçu la planche à voile la plus connue de tous les temps. Ultra-populaire, cette dernière s'est écoulée à près de 300 000 exemplaires à compter de 1983, répondant ainsi aux attentes des quelques 2,8 millions de véliplanchistes que comptait l'Europe dans les années 80. Preuve de son immense succès, la planche à voile à fait son entrée aux Jeux olympique de Los Angeles de 1984, puis est également devenue une discipline féminine aux JO de Barcelone en 1992.

Op de golven van de Atlantische Oceaan, op het Gardameer in Torbole of in Acapulco: als er surfers zijn, is er ook ergens een Mistral surfplank. Deze belangrijke producent van surfuitrusting heeft de meest succesvolle surfplank ooit gemaakt: haar 'Competition' ging sinds 1983 al bijna 300.000 keer over de toonbank en droeg er mede toe bij dat halfweg de jaren '80 naar schatting 2,8 miljoen surfers zich vol passie aan hun sport overgaven. In 1984 in Los Angeles werd windsurfen een Olympische discipline voor mannen; de vrouwen volgden in 1992 in Barcelona.

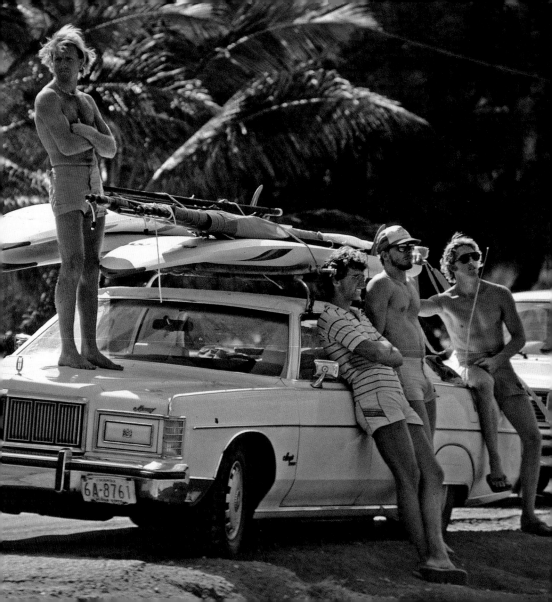

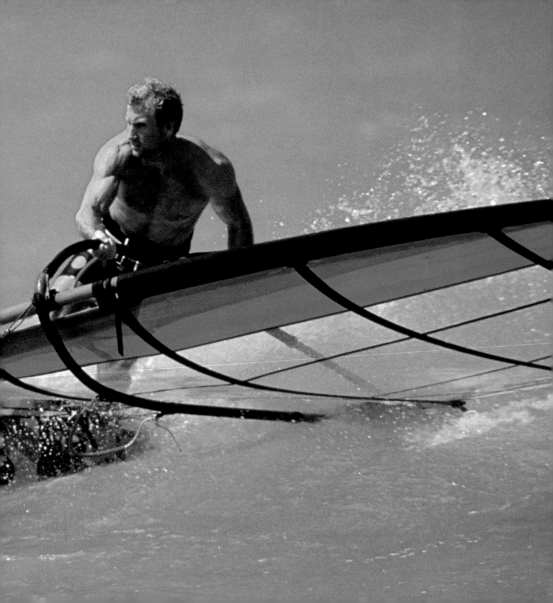

Apple Macintosh
Le Macintosh d'Apple
Apple Macintosh

Apple computers are designer's darlings, ever since the first Macintosh was introduced by Apple boss Steve Jobs on January 24, 1984. While other PC users entered DOS commands using black and green screens, the Mac stood out with a bright screen, a graphic user interface and a mouse. The concept was revolutionary, yet its $ 2,500 price put a damper on its sales success. The performance was absolutely comparable with other PCs: an 8 MHz processor, 128 kByte working memory and a 9-inch monitor!

Depuis que le premier Mac a été présenté par Steve Jobs, le 24 janvier 1984, les ordinateurs d'Apple sont les chouchous des créateurs. Contrairement aux PC qui utilisaient des commandes DOS sur des écrans noir et vert, le Mac s'est imposé grâce à un écran lumineux, une interface graphique et une souris. Sa performance, néanmoins, était totalement comparable aux PC : une unité centrale de 8 MHz ; une mémoire vive de 128 kilobytes et un écran de 9 pouces. Ce concept s'est imposé comme une petite révolution, bien que son prix initial de 2 500 dollars ait considérablement freiné ses ventes.

Apple computers zijn de lievelingen van designliefhebbers, al van toen de eerste Macintosh op 24 januari 1984 door Apple baas Steve Jobs werd voorgesteld. Terwijl andere PC gebruikers DOS commando's ingaven op zwarte en groene schermen, viel de Mac op met een helder scherm, een grafische gebruikersinterface en een muis. Het concept was revolutionair, maar het prijskaartje van $ 2.500 zette een domper op het commerciële succes. De prestaties waren perfect vergelijkbaar met die van andere PC's: een 8 MHz processor, 128 kByte werkgeheugen en een 9-inch monitor!

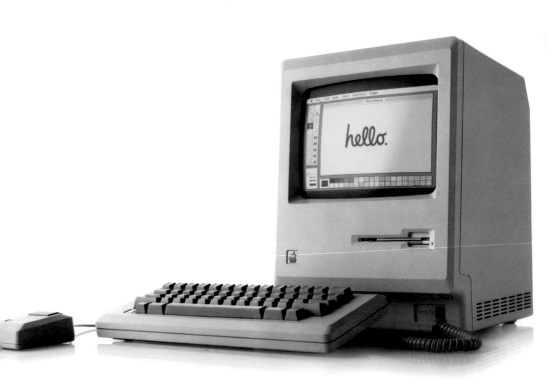

Cell phones
Le téléphone portable
Mobiele telefoons

A cell phone for $ 4,000? Of course, 300,000 units sold in one year! Those are the sales figures of the first cell phone in the world, the Motorola DynaTAC 8000X in 1984. Heavyweight with 800 grams and expansive 33 x 4.5 x 8.9 centimeters, it allowed for one hour of telephoning. The American manufacturer Motorola characterized the development of mobile communication in the following years. 1989, the MicroTAC was introduced to the market; it was the smallest and lightest mobile and at the same time the first flip-phone world-wide.

Un téléphone à 4 000 dollars vendus à 300 000 unités en une année ? Ce sont bien les chiffres incroyables du premier téléphone portable au monde, le DynaTAC 8000X. Pesant 800 g, mesurant 33 cm antenne comprise et bénéficiant d'une autonomie d'une heure en communication, ce modèle initié en 1984 par le fabricant américain Motorola a marqué l'explosion de la communication mobile. Introduit en 1989 sur le marché, le MicroTAC fut en son temps le portable le plus petit et le plus léger, mais aussi le premier appareil à clapet.

Een mobiele telefoon voor $ 4.000 en 300.000 stuks verkocht op één jaar tijd! Dat zijn de verkoopcijfers van de eerste mobiele telefoon ter wereld, de Motorola DynaTAC 8000X uit 1984. Met 800 gram een zwaargewicht, nog altijd 33 x 4,5 x 8,9 centimeter groot en met een belcapaciteit van één uur. De Amerikaanse fabrikant Motorola staat ook model voor de enorme ontwikkeling die de mobiele communicatie in de daaropvolgende jaren doormaakt. In 1989 werd de MicroTAC aan de markt voorgesteld, op dat moment de kleinste en lichtste GSM en tegelijk de eerste telefoon wereldwijd met klepmechanisme.

Sony Walkman
Le Walkman de Sony
Sony Walkman

Teetering gait, hands in pockets and headsets covering the ears—you did not leave the house without the Walkman in the '80s. Sony's invention characterized an entire generation. The first machine hit the market in 1979; it played store-bought tapes or self-recorded favorite music. Put on your headset and listen to Michael Jackson or Madonna! Even when the first Discman came on the market in 1984, it took a long time until the Walkman vanished from everyday life.

La démarche chaloupée, les mains dans les poches et les écouteurs sur les oreilles, on ne sortait pas de chez soi sans son baladeur dans les années 80. C'est un euphémisme de dire que cette brillante innovation de Sony ait marqué toute une génération. Le premier Walkman est apparu sur le marché en 1979. Il permettait de lire des cassettes achetées ou enregistrées. L'arrivée sur le marché en 1984 du premier lecteur de cd portable n'a pas fait disparaître le Walkman, qui s'est longtemps imposé comme le compagnon de route idéal.

Waggelende pas, handen in de zakken en een koptelefoon op je oren – zonder een Walkman ging je in de jaren '80 je huis niet uit. Sony's uitvinding typeerde een hele generatie. Het eerste toestel kwam op de markt in 1979; het speelde in de winkel gekochte tapes of je zelf opgenomen favoriete muziek. Zet je hoofdtelefoon op en luister naar Madonna of Michael Jackson! Zelfs toen in 1984 de eerste Discman op de markt kwam, duurde het nog een hele tijd vooraleer de Walkman uit ieders dagdagelijkse leven verdween.

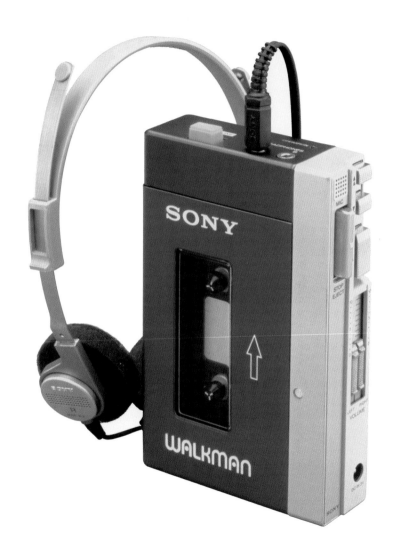

71

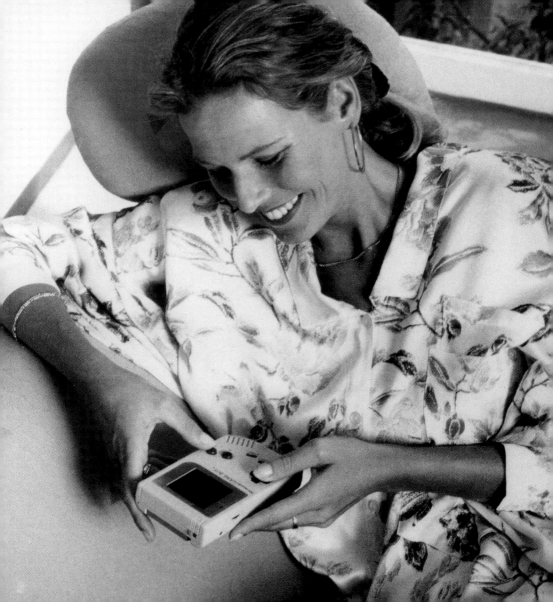

Game Boy
La Game Boy
Game Boy

The Japanese manufacturer Nintendo put the first Game Boy on the market in 1989. Within the next few years, the convenient game console broke all sales records; and its successors and spin-offs were sold about 250 million times. The Game Boy was not just popular with children and teenagers. Until today, it also excites adults as a handy piece of electronic entertainment. Tetris, Super Mario, Zelda and Pokémon are legendary; far more than 1,000 games were added until today.

Le fabricant nippon Nintendo lance le premier jeu Game Boy en 1989. En quelques années à peine, cette console très pratique va battre tous les records de vente et engendrer une flopée de produits dérivés et de nouveaux jeux, qui s'écoulent à plus de 250 millions d'exemplaires. Populaire chez les enfants et les adolescents, la Game Boy a aussi séduit de nombreux adultes, c'est là sa force. Plus d'un millier de jeux différents sont aujourd'hui disponibles ; parmi eux, Tetris, Super Mario, Zelda ou Pokémon, sont devenus de véritables légendes.

De Japanse fabrikant Nintendo bracht de eerste Game Boy op de markt in 1989. Op een paar jaar tijd brak de handige spelconsole alle verkooprecords: de Game Boy en zijn spin-offs gingen ongeveer 250 miljoen keer over de toonbank. De Game Boy was niet alleen populair bij kinderen en tieners. Tot op vandaag trekt dit handig stukje elektronisch amusement ook volwassenen aan. Tetris, Super Mario, Zelda en Pokémon zijn ondertussen legendarisch, later zouden nog meer dan 1.000 games aan het aanbod worden toegevoegd.

Pocket Calculator
La calculatrice de poche
Zakrekenmachine

School or university students and scientists alike used the time-honored mechanical slide rule and log tables until the '70s to solve complex mathematical calculations. Progress in electronic development brought the pocket calculator on the market. The first ones were bulky and extremely expensive, but simpler calculators with the four basic arithmetic operations were soon available for little money. Scientific calculators boomed in the '80s; they were developed primarily by the market leaders Texas Instruments and Hewlett-Packard.

Jusqu'aux 70's, étudiants et scientifiques utilisaient la traditionnelle règle à calcul mécanique et les tables logarithmiques pour résoudre les calculs mathématiques complexes. Les innovations électroniques ont ensuite rendu possible l'utilisation de calculatrice automatique de poche. D'abord encombrantes et chères, ces machines permettant quatre opérations arithmétiques de base se simplifièrent, et furent rapidement distribuées en grande séries et à bas prix. Dans les années 80, les calculatrices scientifiques inondèrent le marché, fabriquées notamment par Texas Instruments et Hewlett-Packard.

School- of universiteitsstudenten en wetenschappers gebruikten tot in de jaren '70 het goede oude mechanische rekenliniaal en logtabellen om complexe mathematische berekeningen te maken. De vooruitgang in de elektronische ontwikkeling bracht de zakrekenmachine op de markt. De eerste waren nog vrij log en enorm duur, maar al vlug zouden meer eenvoudige zakrekenmachines met de vier rekenkundige basisbewerkingen voor weinig geld verkrijgbaar worden. Wetenschappelijke rekenmachines namen een hoge vlucht in de jaren '80; ze werden hoofdzakelijk ontwikkeld door de twee marktleiders Texas Instruments en Hewlett-Packard.

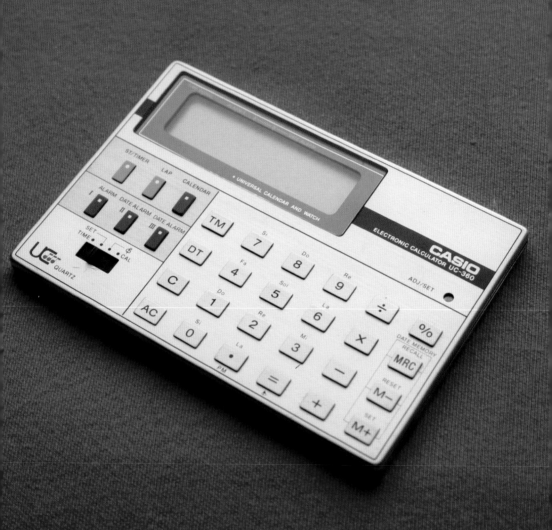

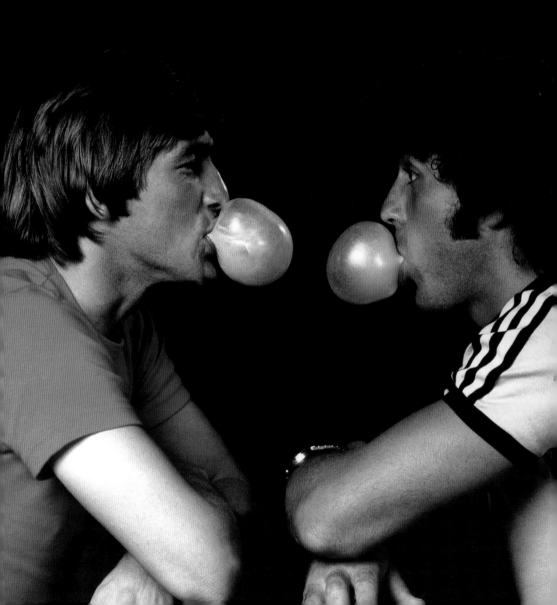

Big Red Chewing Gum
Le chewing-gum Big Red
Big Red kauwgom

When Wrigley introduced their Big Red as the first chewing gum with a strong cinnamon taste in 1975, success was initially moderate. It gained popularity only after being repositioned as a breath freshening chewing gum with long-lasting flavor. The advertising campaign in the '80s with the famous jingle "Kiss a little longer" helped. The "Big Red Effect" was very popular with children and teenagers. Lick the paper, place it on your skin and wait a minute—the chosen spot became quite hot thanks to the chemical reaction!

Quand Wrigley présente le premier chewing-gum saveur cannelle en 1975, le succès est d'abord mitigé. Ce n'est qu'en le repositionnant comme chewing-gum permettant de rafraîchir l'haleine durablement que Big Red trouve finalement son public. La campagne publicitaire des années 80, avec son célèbre jingle *Kiss A Little Longer*", séduit immédiatement les adolescents. Quant à "l'effet Big Red", il peut se résumer ainsi : léchez le papier, placez-le sur votre peau et attendez une minute – une surprenante chaleur créée par réaction chimique se diffuse aussitôt !

Toen Wrigley in 1975 zijn Big Red voorstelde als de eerste kauwgom met een sterke kaneelsmaak, was de respons aanvankelijk matig. Hij werd pas populair nadat hij opnieuw in de markt werd gezet, dit keer als een ademverfrissende kauwgom waarvan de smaak blijft duren. De reclamecampagne in de jaren '80 met de beroemde jingle "Kiss a little longer" hielp. Het "Big Red Effect" was bijzonder populair bij kinderen en tieners. Lik aan het papier, plaats het op uw huid en wacht een minuutje – de uitgekozen plek werd behoorlijk warm dankzij de chemische reactie!

Swatch

Swatch

Swatch

The Swatch: a simple watch in a plastic case, of high quality and very inexpensive—it saved the renowned Swiss watch-making industry in the '80s. Cheap goods from the Far East were flooding the market back then, until Nicolas G. Hayek countered with the Swatch in 1983. The happy, colorful watches became a huge success. It was particularly cool to wear more than one at a time. Swatch was not just a watch, it was cult! By the way, the TwinPhone was ingenious as well. Talking with three people was comfortable as the basis could be used as a second handset!

La célèbre montre Swatch en plastique réunit simplicité, qualité et prix attractif. Une caractéristique qui a permis au groupe horloger suisse de traverser les 80's avec succès. Alors même que le marché était inondé de produits bas de gamme en provenance d'Asie, Nicolas G. Hayek riposta en 1983 en lançant la Swatch. Ces modèles gais aux couleurs vives connurent un succès immédiat – certains en portaient même plusieurs aux poignets ! Swatch initia dans cet élan l'ingénieux Twin-Phone, un téléphone à fil permettant de parler simultanément à deux personnes depuis un poste unique.

De Swatch: een eenvoudige horloge in een plastic kast, van hoge kwaliteit en helemaal niet duur – dit redde de gerenommeerde Zwitserse horloge-industrie in de jaren '80 van de ondergang. Goedkope spullen uit het Verre Oosten overspoelden toen de markt tot Nicolas G. Hayek in 1983 de tegenaanval inzette met de Swatch. De vrolijke, kleurrijke horloges werden een megasucces. Het was daarbij vooral cool om er meer dan één tegelijk te dragen. Swatch was niet gewoon een horloge, het werd een cultus! Trouwens, ook de TwinPhone was zo'n ingenieuze uitvinding. Praten met drie mensen was makkelijk omdat het basisstation als tweede handset kon worden gebruikt!

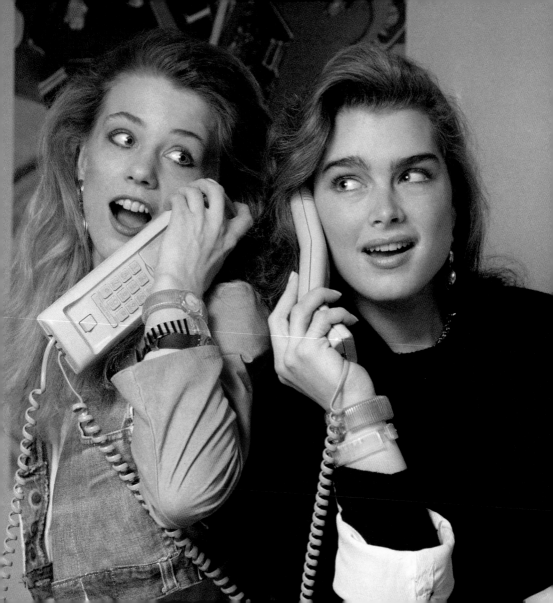

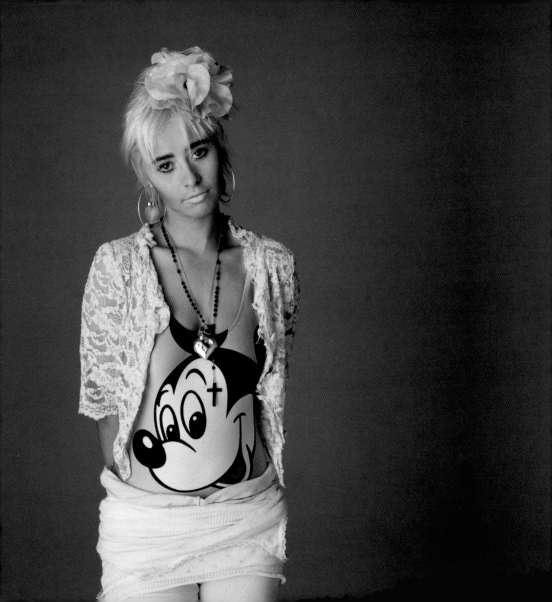

fashion & accessories

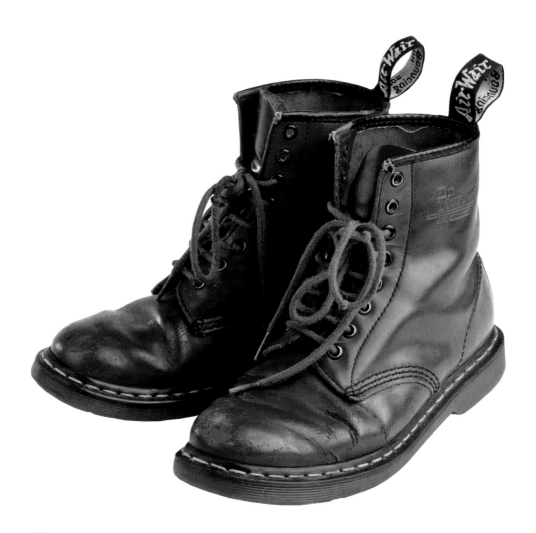

Dr. Martens Boots
Les bottes Dr. Martens
Dr. Martens schoenen

You can tell the original robust Dr. Martens boots by their yellow seams. They are named after Dr. Klaus Maertens who already designed the first prototype in 1945. Factory workers and dock workers in particular preferred the "Docs" with the soft shoe sole over common safety boots. The boots later conquered sub-cultures— punks, skinheads and goths used them as an expression for their protest against society. In the '80s, they became a popular fashion accessory for many. They were available in many different colors and materially, from floral design to red lacquer look.

Les Dr. Martens originales sont facilement reconnaissables à leur couture jaune. Portant le nom du Docteur Klaus Maertens, qui en conçut le prototype en 1945, elles s'adressaient en premier lieu aux ouvriers et aux dockers, qui les préféraient aux bottes de sécurité ordinaires du fait de leurs semelles souples. Les "Docs" conquirent ensuite les sous-cultures – punks, skinheads et gothiques – qui les utilisaient comme signe de protestation contre la société. Dans les années 80, disponibles en plusieurs coloris ou même recouvertes d'un motif floral, elles sont devenues un accessoire de mode très populaire.

Je kan de originele robuuste Dr. Martens schoenen herkennen aan hun gele naden. Ze zijn genoemd naar Dr. Klaus Maertens die in 1945 het eerste prototype ontwierp. De schoen werd vooral populair bij fabrieksarbeiders en dokwerkers die de "Docs" met de zachte schoenzolen verkozen boven de traditionele veiligheidsschoenen. Later veroverde de schoen verschillende subculturen: punkers, skinheads en Goths gebruikten ze om hun verzet tegen de maatschappij uit te drukken. In de jaren '80 werden ze dan een populair modeaccessoire. Ze waren verkrijgbaar in talrijke kleuren en materialen, van bloemetjesmotief tot roodgelakt.

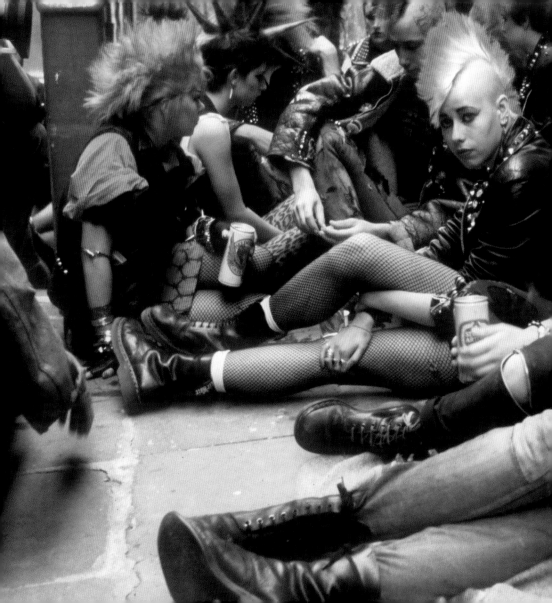

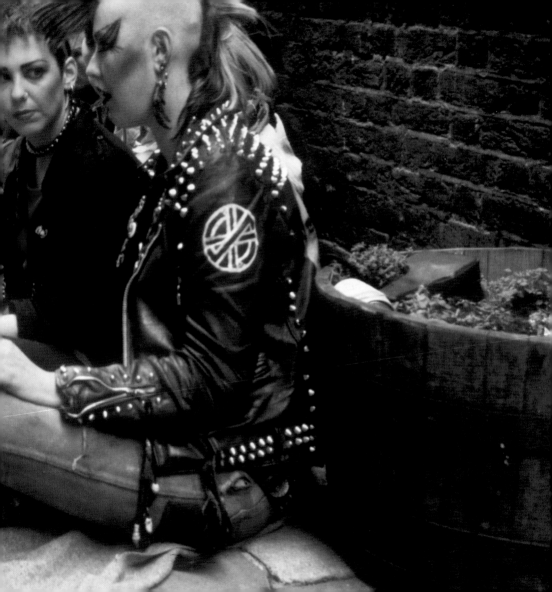

Sebago Docksides
Les Docksides de Sebago
Sebago Docksides

Deck shoes were made of linen, until the American manufacturer Sebago made them from leather for the first time in 1970: the Docksides. The comfortable dock shoes turned legendary in the American sailors' scene—Sebago became the official outfitter of the US sailing team. The Docksides were respectable onshore in the '80s and were henceforth considered part of a cool leisure outfit. T-Shirt, jeans and Docksides—you did not need anything else back then.

Révolutionnant la chaussure bateau jusqu'alors réalisée en lin, le fabricant américain Sebago a initié ses célèbres Docksides en cuir en 1970. Ces incomparables mocassins se sont forgés une solide réputation dans l'univers marin avant de devenir la chaussure officielle des skippers américains. Dans les années 80, les Docksides faisaient partie de la vie de tous les jours. Un T-shirt, une paire de jeans et des Docksides : la panoplie estivale idéale.

Mocassins werden gemaakt van linnen tot de Amerikaanse fabrikant Sebago ze in 1970 voor het eerst in leer maakte: de Docksides waren geboren. Deze comfortabele mocassins werden legendarisch binnen de Amerikaanse zeilwereld – Sebago was lange tijd de officiële kledingsponsor van het Amerikaanse zeilteam. De Docksides werden in de jaren '80 ook aan land als respectabel aanzien en maakten van dan af deel uit van een coole vrijetijdsuitrusting: T-shirt, jeans en Docksides – meer had je in die dagen niet nodig.

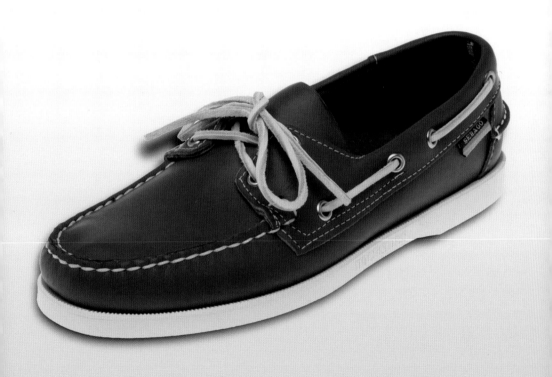

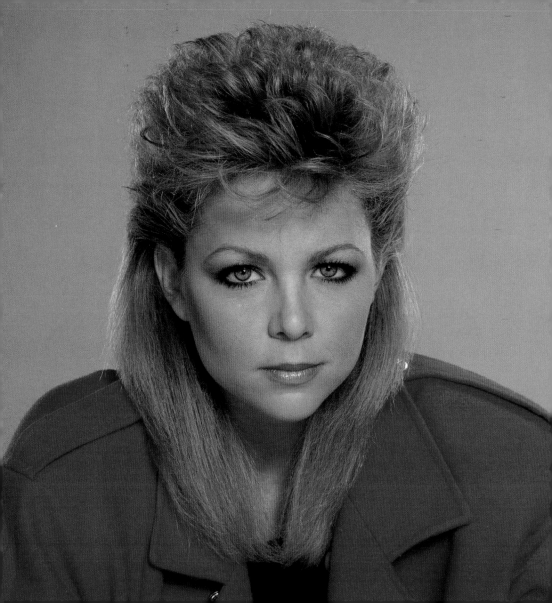

Hair Style
La coiffure
Haarstijl

Men wore mullets, women too: the hair was short in the front and long in the back, like George Michael and MacGyver. Stage and film celebrities were copied with perms and blow-dry hairstyles—held together with hair lacquer, gel and hairspray. Most importantly, lots of hair! The '80s were known for their multiple and extravagant hair styles primarily flaunted by women. When the showy curled hair disturbed during, for example, aerobics, it was brought to reason with wide, trendy scrunchies.

Dans les années 80, nombreux étaient celles et ceux qui arboraient la nuque longue : cheveux courts devant et longs derrière, à l'image des coupes surprenantes de George Michael ou de MacGyver. Il était alors de bon ton d'imiter les brushings des stars de cinéma, à grands coups de laque et de gel. Un seul mot d'ordre : afficher ses cheveux. C'est ainsi que de larges bandeaux colorés firent bientôt leur apparition, bien utiles pour maintenir les coupes extravagantes pendant les cours d'aérobic !

Mannen droegen matjes, vrouwen ook: het haar was vooraan kort en achteraan lang, zoals bij George Michael en MacGyver. Podium- en filmsterren werden gekopieerd met permanenten en geföhnde kapsels – samengehouden met haarlak, gel en haarspray. En het belangrijkst van al: veel haar! De jaren '80 waren gekend voor hun vele extravagante kapsels, meestal voor de dames. Wanneer het opvallende, gekrulde kapsel, bijvoorbeeld tijdens de aerobicles, stoorde, werd het tot rede gebracht met brede, trendy haarbandjes.

Levi's 501 Jeans
Le Levi's 501
Levi's 501 jeans

What was cooler than a white T-shirt and a Levi's 501? Everybody wanted to look as sexy as the jeans models of the time. However, the original Levi Strauss jeans required a real model body, as it was cut completely straight and thus utterly unsuitable for a slightly bigger thigh circumference. This problem was elegantly answered by Levi's by putting the 501 on the market in ever new various cuts for different figures.

Quoi de plus cool qu'un T-shirt blanc porté avec un Levi's 501 ? Dans les 80's, tout le monde voulait paraître aussi sexy que les mannequins en jeans de l'époque. Coupés droits, les premiers modèles étaient pourtant loin de pouvoir s'adapter aux besoins de chacun, ne convenant qu'aux morphologies longilignes. En lançant sur le marché de nouvelles coupes, Levi's trouva une réponse élégante à ce problème de taille.

Wat was er "cooler" dan een witte T-shirt en een 501 van Levi's? Iedereen wilde er net zo sexy uitzien als de jeans-modellen uit die tijd! Maar, het moet gezegd, voor de originele Levi Strauss jeans moest je echt wel een model-lichaam hebben want ze had een heel rechte snit en was daarom absoluut ongeschikt voor de wat bredere dijen. Dit probleem werd door Levi's elegant aangepakt door de 501 op de markt te brengen in telkens weer nieuwe snitten voor verschillende figuurtypes.

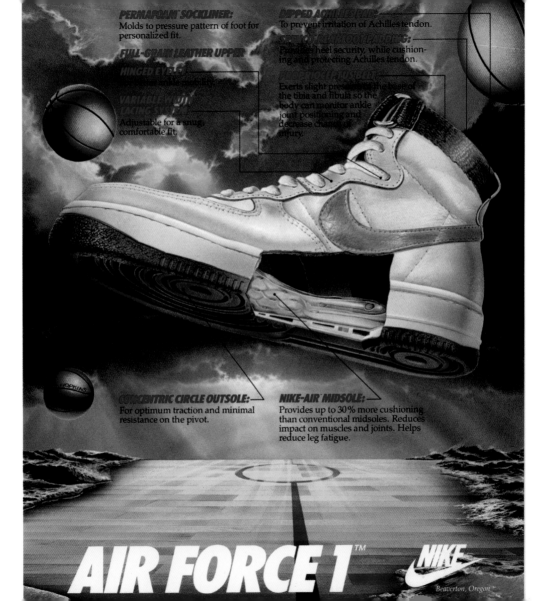

Nike Air Force 1
La Nike Air Force 1
Nike Air Force 1

Nike used a clever marketing trick when choosing the name for their new basketball shoe. The Air Force 1 was introduced into the market in 1982 and had a sole layer with a gas filling rather than air that absorbed the athlete's strain when running and jumping. The sports shoes were developed for sport legends such as Moses Malone and Jeff Ruland, but they soon found their way from stadiums to the streets. The '80s Hip-Hop scene discovered them; now, the Air Force 1 comes in almost 2,000 models.

Nike a eu une idée de génie en baptisant sa nouvelle basket la Air Force 1. La firme lance ce modèle en 1982 et propose de remplacer l'air dans ses semelles par du gaz pour une meilleure absorption des chocs pendant l'effort. Conçues pour des athlètes de légende tels que Moses Malone et Jeff Ruland, ces chaussures se font rapidement une place de choix dans les stades comme dans la rue, et deviennent même un symbole du mouvement hip-hop des années 80. Depuis, la Air Force 1 s'est déclinée en près de 2 000 modèles.

Nike gebruikte een slimme marketingtruc bij het kiezen van een naam voor hun nieuwe basketbalschoen. De Air Force 1 werd gelanceerd in 1982 en had in de zool een met gas in plaats van lucht gevulde laag om de schokken bij het rennen en springen op te vangen. De sportschoen werd ontwikkeld voor sportlegendes als Moses Malone en Jeff Ruland maar vonden vanuit de stadia al snel hun weg naar de gewone straat. Ook de hiphopscène van de jaren '80 was er gek op. Vandaag wordt de Air Force 1 in bijna 2.000 modellen verkocht.

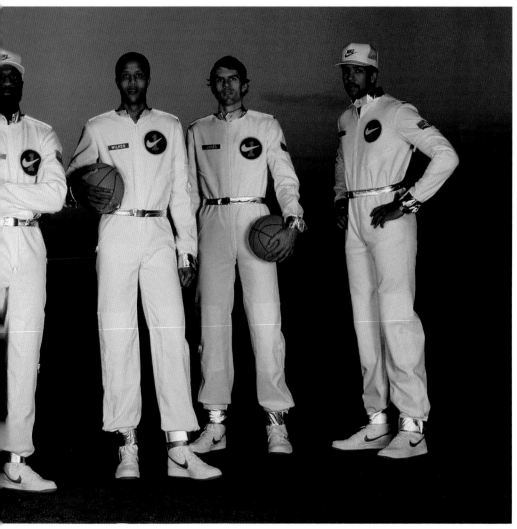

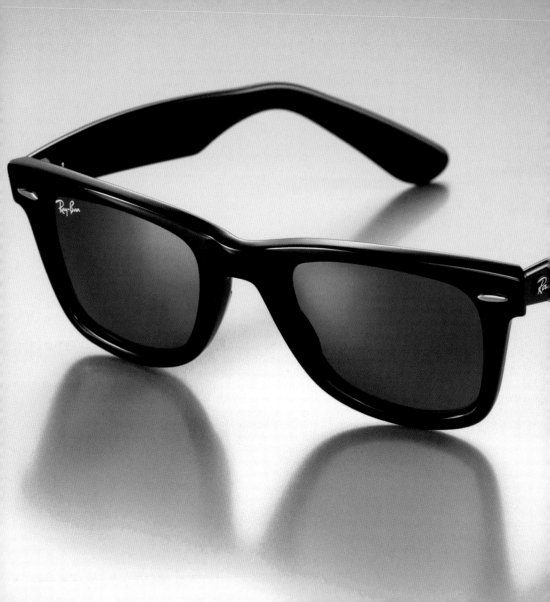

Ray-Ban Sunglasses
Les lunettes de soleil Ray-Ban
Ray-Ban zonnebril

Labels are "in" in the '80s. You show what you can afford. Ray-Ban, already a brand classic among sunglasses, is once again very much en vogue. The '50s model Wayfarer with a broad black plastic frame and gray-green glass became world famous with renowned wearers such as the musician Buddy Holly or the movie heroes Blues Brothers. The Ray-Ban sunglasses' quality was always beyond all doubt. If you wore them again in the '80s, you were a trendsetter.

Les marques dominent la mode au cours des années 80. Prestigieux créateur de lunettes de soleil, Ray-Ban fait un retour en force grâce à la Wayfarer, son modèle des années 50, avec sa large monture en plastique noire et ses verres de couleur gris-vert. Rendue célèbre à travers le monde grâce à des adeptes de renom tels que le musicien Buddy Holly ou les héros du film Blues Brothers, ces montures bénéficient de la qualité Ray-Ban, toujours irréprochable. Dans les années 80, les porter était le signe d'un goût sûr.

Labels zijn "in" in de jaren '80. Je toont wat je je kan veroorloven. Ray-Ban, op dat ogenblik al een klassiek merk onder de zonnebrillen, is weer heel erg in de mode. Het Wayfarer model uit de jaren '50 met breed zwart kunststof-montuur en grijsgroene glazen werd wereldberoemd dankzij gerenommeerde dragers zoals de muzikant Buddy Holly of de filmhelden van de Blues Brothers. De kwaliteit van de Ray-Ban zonnebrillen stond altijd al boven alle verdenking. Wie ze in de jaren '80 opnieuw droeg, werd beschouwd als een trendsetter.

Shoulder Pads
Les épaulettes
Schoudervullingen

Dynasty minx Joan Collins, Grace Jones and Madonna wore them and so did the '80s generation: oversized shoulder pads. The massive accessories enforced an angular V-line and made the power look for strong and emancipated career women. A well-meant tip of the time: "A straight and upright posture, ladies!" With a crooked back, the box-like jackets destroyed even the most beautiful silhouette of a woman. Sure, and the men? For them, there were also no suits, suit coats or sport coats available without these artificially puffed-up shoulders.

Joan Collins de *Dynastie*, Grace Jones ou encore Madonna... Toutes les ont portées, à l'instar de la génération 80 ! Alors hypertendance, les épaulettes accentuaient les cols en V et donnaient un sentiment de puissance aux femmes émancipées. Une astuce qui partait d'une bonne intention : se tenir droit, s'il vous plaît ! De quoi gâter la silhouette de la plus belle des femmes... Les hommes n'étaient pas en reste : pratiquement aucun costume ni tenue sportwear n'était disponible sans ces petites épaules artificielles.

Dynasty bitch Joan Collins, Grace Jones en Madonna droegen ze, en met hen bijna heel de jaren '80 generatie: te grote schoudervullingen. Deze massieve accessoires zorgden voor een hoekige V-lijn en bepaalden mee de powerlook voor sterke en geëmancipeerde carrièrevrouwen. Een goedbedoelde tip van die tijd: "Altijd en overal een rechte houding, dames!" Maar de "rechthoekige", haast dwangbuisachtige jassen konden in werkelijkheid zelfs het mooiste silhouet van een vrouw verknoeien. En wat met de mannen, vraagt u? Ook zij konden geen pakken, vesten of sportjackets vinden zonder deze kunstmatig opgeblazen schouders.

Casio G-Shock
La Casio G-Shock
Casio G-Shock

A shock for the competition, complete success for Casio! With the model DW-5000C-1A, the Japanese watchmaker Casio brought the first watch with the new label G-Shock on the market in 1983. Development took two years to fulfill the tight regulations of the series: absolute impact resistance, resistance to water, dust, mud and magnetic fields, and yet multi-functional and design-oriented. The watch was primarily designed for athletes and outdoorsmen, but its fresh and innovative design made it a lifestyle article.

Un choc pour la concurrence, un succès pour Casio ! Avec le modèle DW-5000C-1A, l'horloger japonais a lancé en 1983 la première montre relevant du label G-Shock. Il aura fallu deux années à la multinationale pour se conformer au cahier des charges : résistance absolue aux chocs, à l'eau, à la poussière, à la boue et aux champs magnétiques, mais aussi multifonctionnalité et style. Conçue initialement pour les athlètes et amateurs d'activités de plein air, la Casio G-Shock est rapidement devenue un accessoire de mode.

Een schok voor de concurrentie, een overdonderend succes voor Casio! Met het model DW-5000C-1A bracht de Japanse horlogemaker Casio in 1983 zijn eerste horloge met het nieuwe G-Shock label op de markt. Er was twee jaar ontwikkeling nodig om aan de strikte regels voor de serie te kunnen voldoen: absolute schokbestendigheid, resistentie tegen water, stof, modder en magnetische velden en toch multifunctioneel en designgericht. Het horloge werd in de eerste plaats ontworpen voor atleten en buitenmensen, maar zijn fris en innovatief design maakte het tot een lifestyleartikel.

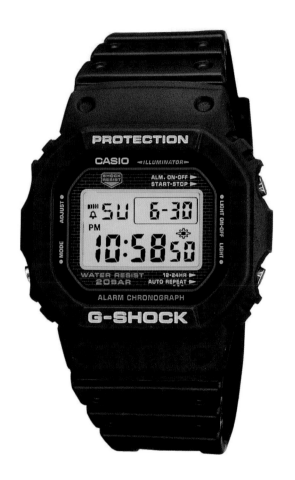

Legwarmers
Les guêtres
Beenwarmers

Only dancers wore legwarmers to keep their muscles and joints warm. At the beginning of the '80s, they suddenly became the hottest fashion hit. The aerobic hype and films like *Flashdance* made legwarmers an indispensable accessory. Not in black, but rather trendy, loud, colorful, striped, patterned. Not just for functionality, but in the café, when shopping, in the disco, office and even in summer: simply anywhere and always. As fast as legwarmers became the non-plus-ultra, they became the absolute "no go" in the scene in 1985.

À l'origine, seuls les danseurs portaient des guêtres, qui avaient pour fonction de garder au chaud leurs muscles et articulations. Au début des 80's, cet accessoire est devenu très tendance, soutenu par le succès de l'aérobic et de films comme *Flashdance*. De couleurs vives, rayées ou à motifs, les guêtres se portaient tout autant au café qu'en discothèque, au bureau, dans la rue... et même en plein été ! Bientôt victimes de leur succès, elles sont devenues la faute de goût par excellence dès 1985.

Alleen dansers droegen beenwarmers om hun spieren en gewrichten warm te houden. In het begin van de jaren '80 werden ze echter plots een echte moderage. De aerobicshype en films als *Flashdance* maakten van beenwarmers een onmisbaar accessoire. Zeker niet zwart, maar liefst trendy, fel, kleurrijk, gestreept en met prints. Niet gewoon om functionele redenen, maar ook op café, bij het winkelen, in de discotheek, op kantoor en zelfs in de zomer: ronduit overal en altijd. Even snel als beenwarmers een absolute must werden, werden ze vanaf 1985 in hetzelfde wereldje een absolute "no go".

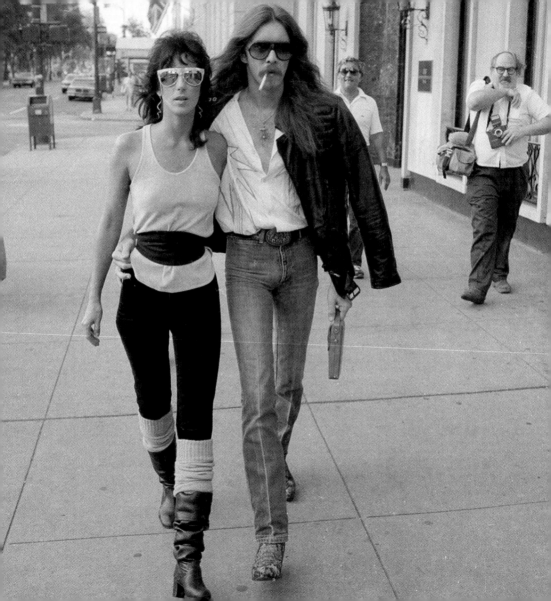

Burlington Socks
Les chaussettes Burlington
Burlington sokken

The colorful tartan pattern quickly became popular with the fashion-conscious pop generation who preferred to warm their feet with the British rhombus—even though the company originates in a small town in southern Germany. Burlington managed to transform the classic British cottage style into wearable fashion with metallic platelets as a quality seal and its characteristic argyle pattern.

Le motif écossais est vite devenu populaire auprès de la génération pop, qui prit plaisir dans les années 80 à réchauffer ses pieds dans ces chaussettes joyeuses et colorées. Localisée dans une petite ville d'Allemagne de l'ouest, l'entreprise Burlington a su transformer le style classique britannique en une mode facile à porter et de qualité !

Het kleurrijke Schotse ruit-patroon werd bij de mode-bewuste popgeneratie al snel populair om hun voeten warm te houden – ook al is de firma zelf afkomstig van een klein stadje in Zuid-Duitsland. Burlington slaagde erin om de klassieke Britse landelijke stijl te vertalen naar draagbare mode met kleine metalen plaatjes als kwaliteitszegel en met het karakteristieke ruitjespatroon.

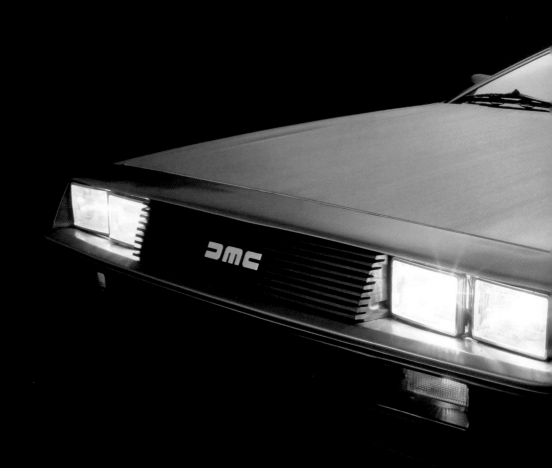

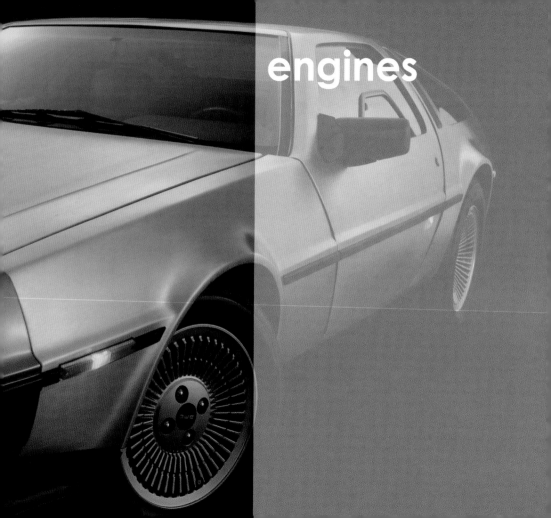

engines

Porsche 911
La Porsche 911
Porsche 911

The Porsche 911 with the sonorous rear motor is deemed the synonym for the highest level of sporty driving since its introduction in 1964. The British in particular considered the 911 the cult car in the '80s. The Porsche was "number one" in a survey on the most popular cars, thanks to its constant presence in the popular BBC series *Ashes to Ashes*. Twenty-nine percent of the respondents voted for it, one percent more than for the Audi quattro.

Équipée d'un moteur arrière vrombissant, la Porsche 911 a mérité sa réputation de voiture sportive par excellence depuis son introduction en 1964. Les Britanniques en particulier ont fait de la 911 la voiture culte des 80's. Cette Porsche doit notamment sa renommée à son omniprésence dans la série *Ashes to Ashes*, diffusée par la BBC. Elle est ainsi élue voiture la plus populaire de la décennie, avec 29% des suffrages, soit 1% de plus que l'Audi Quattro.

De Porsche 911 met welluidende motor achteraan is al van bij zijn introductie in 1964 synoniem voor sportief rijden gekoppeld aan de hoogste kwaliteit. Vooral de Britten beschouwden de 911 als dé cultwagen van de jaren '80. De Porsche was ook de nummer één in een onderzoek naar de populairste wagen, mede dankzij zijn constante aanwezigheid in de populaire BBC serie *Ashes to Ashes*. Negenentwintig procent van de deelnemers stemde voor de Porsche 911, dat was één procent meer dan voor de Audi quattro.

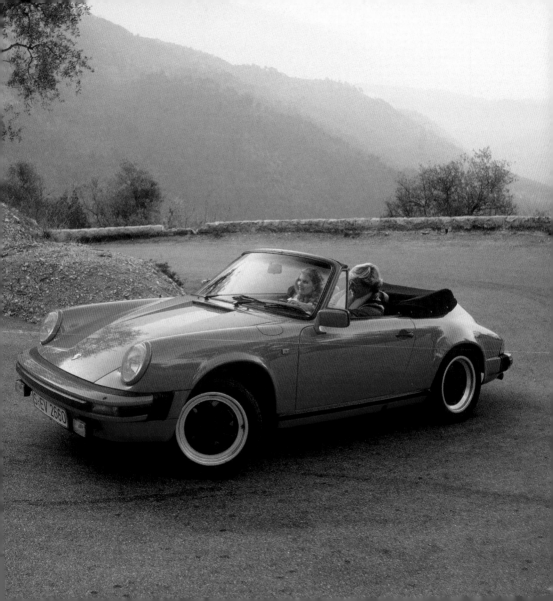

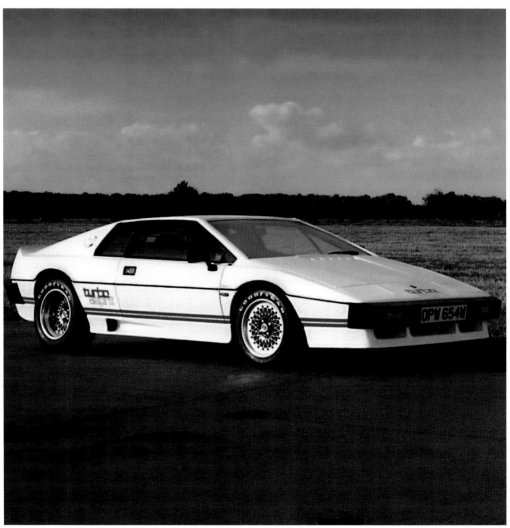

Lotus Esprit Turbo
La Lotus Esprit Turbo
Lotus Esprit Turbo

In 1981, James Bond was on the road for the second time with his Lotus Esprit, this time the Turbo in *For Your Eyes Only*. However, the Lotus Esprit was not only successful on screen. The British supercar was launched in 1976. A second series was issued in 1980 with a turbocharger, its sharpest version managed to sprint from 0 to 100 kilometres per hour in just 5.6 seconds.

Dans le film *Rien que pour vos yeux*, sorti en 1981, James Bond est l'heureux propriétaire d'une Lotus Esprit Turbo. Après la Lotus Esprit lancée en 1976 – déjà utilisée par le célèbre espion britannique –, ce modèle correspondait à une seconde série lancée dès 1980, équipée d'un turbo compresseur. Ce nouveau bolide parvenait à passer de 0 à 100 km/h en seulement 5,6 secondes.

In 1981 was James Bond voor de tweede maal op weg met zijn Lotus Esprit, deze keer met Turbo in *For Your Eyes Only*. Maar de Lotus Esprit was niet alleen op het scherm succesvol. De Britse superwagen werd gelanceerd in 1976. In 1980 werd een tweede reeks gebouwd met turbolader; de meest krachtige versie sprintte van 0 tot 100 kilometer per uur in slechts 5,6 seconden.

Ferrari Testarossa
La Ferrari Testarossa
Ferrari Testarossa

What a car, what a Ferrari! Impertinently flat and wide, a rear like no other. The Ferrari Testarossa, with a 12-cylinder central engine and 390 HP under the hood, easily made 290 kilometers per hour: a dream car of the '80s. Roughly 7,500 were sold—despite its exorbitant price. Its desirability was fuelled by appearances in the popular television series *Miami Vice*, where Crockett and Tubbs chased criminals with a Testarossa under the Florida sun.

Incroyablement plate et large avec un arrière à nul autre pareil, la Ferrari Testarossa est un petit bijou de mécanique. Animée par un bloc-moteur central de 12 cylindres à plat et propulsée par 390 chevaux, ce bolide se montra capable d'atteindre les 290 km/h – une gageure dans les années 80. Ses apparitions dans la célèbre série télévisée *Miami Vice*, où Sonny Crockett et Ricardo Tubbs poursuivaient les criminels en Testarossa sous le soleil de la Floride, l'ont érigée au rang d'icône. Malgré son prix exorbitant, elle a été produite à 7 500 exemplaires.

Wat een wagen, wat een Ferrari! Onbeschaamd vlak en breed, een achterste als geen ander. De Ferrari Testarossa, met een centrale 12-cilindermotor en 390 PK onder de motorkap, haalde met gemak 290 kilometer per uur: een droomwagen van de jaren '80. Ongeveer 7.500 werden ervan verkocht – ondanks de exorbitante prijs. Het verlangen ernaar werd aangewakkerd door verschijningen in de populaire televisieserie *Miami Vice*, waarin Crockett en Tubbs onder de zon van Florida met een Testarossa achter criminelen aanjoegen.

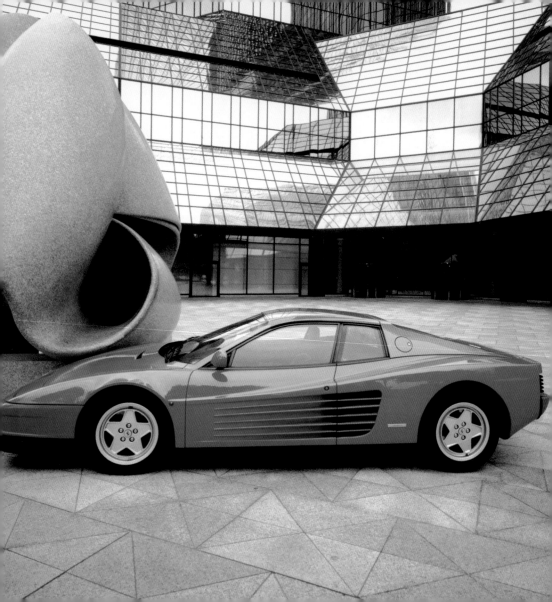

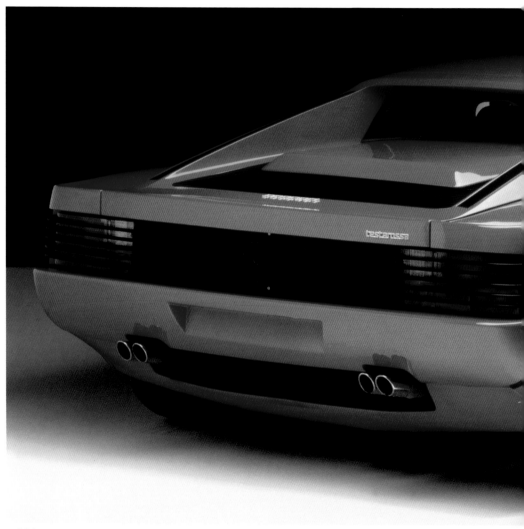

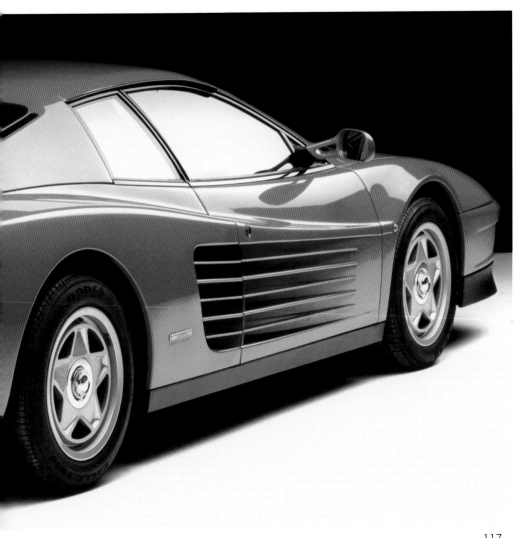

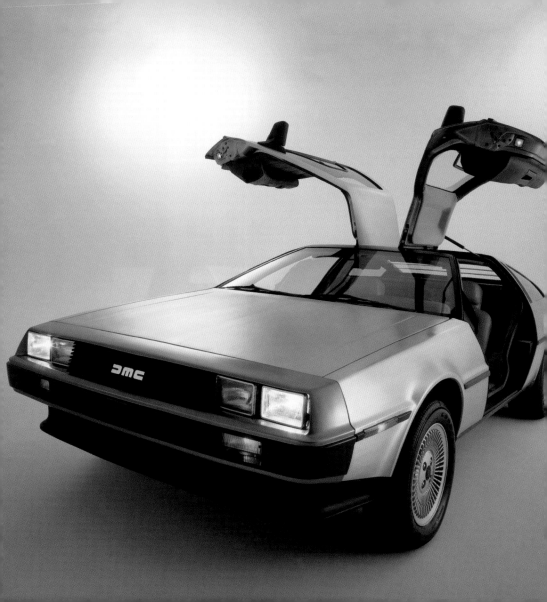

DeLorean

La DeLorean

DeLorean

The Hollywood classic *Back to the Future* from 1985, in which two men race through time in a DeLorean, made this sports car unforgettable. The futuristic-looking original, the DeLorean DMC-12, with its gull-wing doors and dull, stainless steel car body, was built only 8,600 times for 18 months beginning in 1981. The project of the former General Motors vice-president, John DeLorean, to build unique dream cars in Northern Ireland was too ambitious. A weak and thirsty 132 HP engine and a plethora of workmanship defects hid under its noble skin.

La DeLorean DMC-12, rendue mondialement célèbre en 1985 grâce au mythique *Retour vers le futur*, est une voiture de sport inoublia-ble. Dans le film de Robert Zemeckis, elle permet à ses deux passagers de voyager dans le temps. Doté d'un look futuriste, avec des portières en forme d'ailes de mouette et une carrosserie en acier inoxydable, elle fut fabriquée à compter de 1981. 8 600 exemplaires sortirent des chaînes en seulement 18 mois. Le projet de l'ancien vice-président de General Motors, John DeLorean, de fabriquer ce véhicule dans le nord de l'Irlande, s'avéra trop ambi-tieux et fut abandonné. La DeLorean souffrit d'un moteur fragile, d'une consommation trop importante liée à ses 132 cv, et de multiples défauts qui se révélèrent bientôt sous son imposante carrosserie.

De Hollywoodklassieker *Back to the Future* uit 1985, waarin twee mannen doorheen de tijd reizen in een DeLorean, maakte deze sportwagen onsterfelijk. Het futuristisch ogende origineel, de DeLorean DMC-12, met zijn vleugeldeuren en eerder saai koetswerk in roestvrij staal, werd vanaf 1981 gedurende 18 maanden ongeveer 8.600 keer gebouwd. Het project van de voormalige vice-pre-sident van General Motors, John DeLorean, om in Noord-Ierland unieke droomwagens te bouwen, was al te ambi-tieus. Onder de motorkap bleken namelijk een zwakke en dorstige motor van 132 PK en nogal wat uitvoeringsfou-ten te zitten.

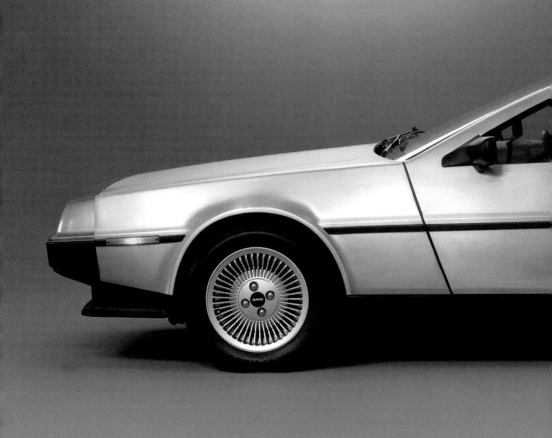

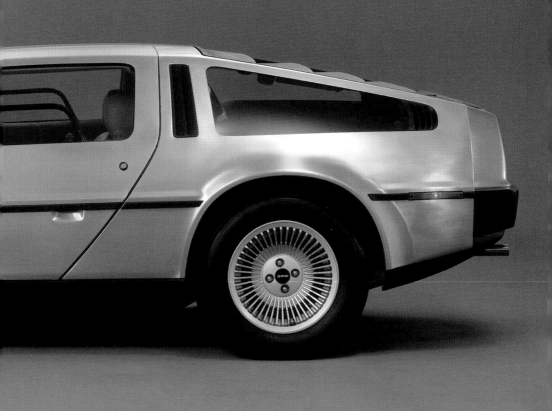

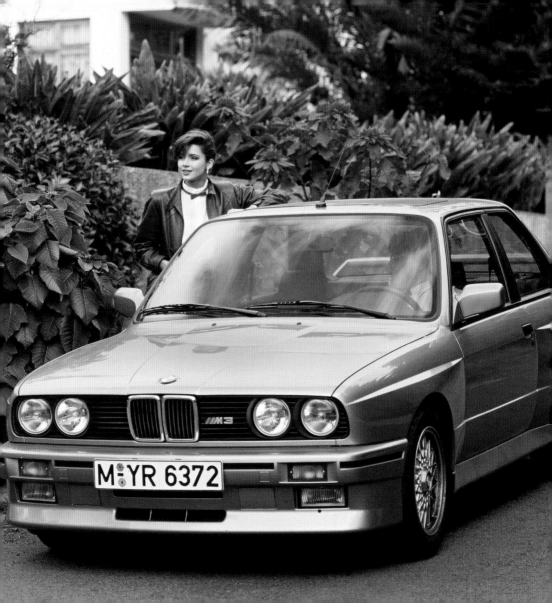

BMW M3
La BMW M3
BMW M3

With 200 HP in 6.9 seconds from 100 to 230 kilometers per hour tops: The BMW M3 was considered a road-legal racing car. The angular optics with wide spoilers and a mighty tail wing hit the spirit of the times—and revealed its motorsport origin on first glance. The BMW daughter M GmbH designed the touring vehicle based on the 3-series E30 from back then; the rpm-greedy motor came from Formula 1 research. Italian Roberto Ravaglia won the World Touring Championship with the M3 in 1987.

Avec une puissance de 200 cv et une vitesse de pointe de 230 km/h, la BMW M3 était la voiture de course par excellence. Ses larges spoilers et son train arrière imposant ont marqué les esprits de l'époque : dès le premier coup d'œil, la dimension sportive du véhicule ne faisait aucun doute. La BMW Série 3 – version "tourisme" de la M3 – a été conçue avec un moteur doté d'une vitesse de rotation exceptionnelle, issu tout droit de la Formule 1. En 1987, Roberto Ravaglia remporta le championnat du monde des voitures de tourisme avec la fameuse Série M3 de BMW.

Met 200 PK in 6,9 seconden van 100 naar de maximale 230 kilometer per uur: niet voor niets werd de BMW M3 beschouwd als een racewagen met wegvergunning. De hoekige look met brede spoilers en machtige staartvleugel wist de tijdsgeest te vatten – en onthulde al bij een eerste blik zijn motorsportafkomst. De BMW dochter M GmbH ontwierp deze racewagen op basis van de eerdere 3-reeks E30; de motor met het hoge toerental kwam voort uit Formule 1 onderzoek. De Italiaan Roberto Ravaglia won met de M3 het World Touring Championship in 1987.

Audi quattro
L'Audi Quattro
Audi quattro

In 1986, Audi promoted the advantages of its four-wheel drive system with its sensational advertisement with an Audi 100 CS quattro driving up a ski-jump hill. Audi's quattro sports car—later called the "Ur-quattro"—was introduced to the market in 1980 as the first car with a permanent four-wheel drive system that was mass-produced in a series. Thanks to sensational driving quality and countless rally wins of "quattros" in the '80s, Audi began building the four-wheel drive system in other series. Other manufacturers followed, but Audi retained their "advantage through technology".

En 1986, Audi lance une campagne sensationnelle pour promouvoir l'Audi 100 CS Quattro (plus tard appelée "Ur-Quattro"). S'attaquant dans le spot publicitaire à une piste de ski, le 4x4 fut introduit sur le marché en 1980 et devint le premier véhicule de sport fabriqué en série. D'une qualité de conduite exceptionnelle, l'Audi Quattro collectionna les victoires en rallye dans les années 80. La firme allemande déclina donc son idée sur de nouveaux prototypes. Et même si d'autres constructeurs ont depuis copié ce concept, Audi se targue d'avoir toujours su conserver "l'avance par la technologie".

In 1986 promootte Audi de voordelen van zijn vierwiel-aandrijving met een sensationele advertentie waarin een Audi 100 CS quattro een skischans opreed. De Audi quattro sportwagen – later de "Ur-quattro" genoemd – werd in 1980 aan de markt voorgesteld als de eerste in serie geproduceerde massawagen met permanente vierwiel-aandrijving. Omwille van de sensationele rijkwaliteiten en ontelbare rallyoverwinningen in de jaren '80 begon Audi de vierwielaandrijving ook in andere reeksen in te bouwen. Andere fabrikanten volgden maar Audi behield zijn "voorsprong door technologie".

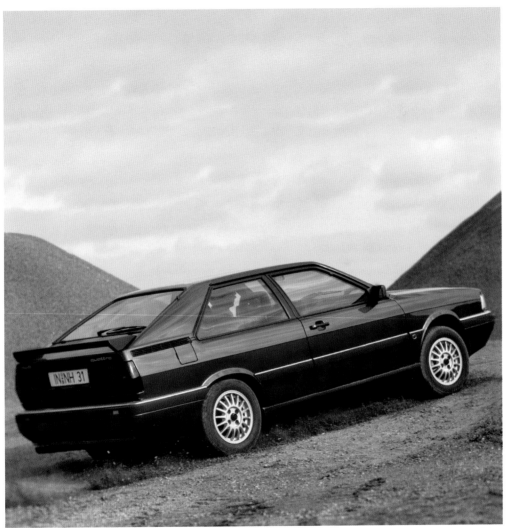

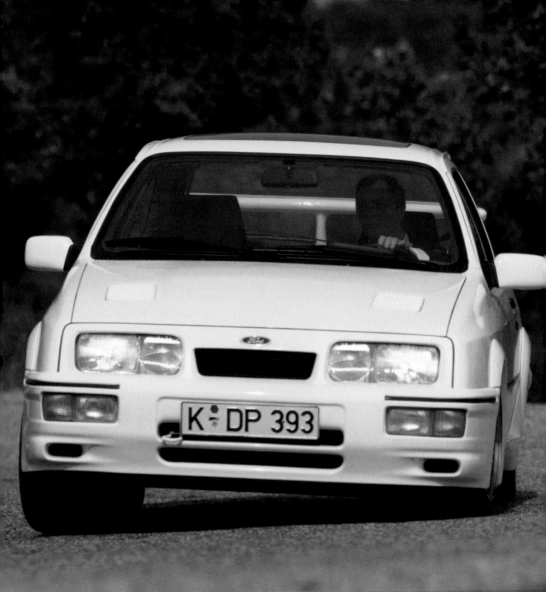

Ford Sierra RS Cosworth
La Ford Sierra RS Cosworth
Ford Sierra RS Cosworth

Racing fans whistled when they heard the name Cosworth—or even saw the Ford Sierra RS Cosworth live en route in the '80s. Not much was left of the conventional middle class limousine Ford Sierra other than the base body. Armored with a spoiler and pressurized in England by Cosworth Engineering, the "Cossi" went off like a rocket: 204 and later 222 turbo HP, 240 kilometers per hour tops and 100 kilometers per hour in just 6.8 seconds. Numerous rally and touring vehicles were the rewards for this brachial conversion.

Dans les 80's, les amateurs de course se sont pâmés devant la Ford Sierra RS Cosworth. De la conventionnelle Ford Sierra, il ne restait plus que la carrosserie de base. Équipée d'un spoiler et pressurisée en Angleterre par Cosworth Engineering, la "Cossi" s'élançait comme une fusée : munie d'un turbo et pouvant développer une puissance de 204 cv (puis bientôt 222 cv), elle atteignait la vitesse record de 240 km/h et passait de 0 à 100km/h en seulement 6,8 secondes.

Racefans floten bewonderend wanneer ze de naam Cosworth hoorden – en zeker wanneer ze in de jaren '80 de Ford Sierra RS Cosworth live aan het werk zagen. Van de conventionele middenklassewagen Ford Sierra bleef niet veel meer over dan het basisframe. Gewapend met een spoiler en gemotoriseerd in Engeland door Cosworth Engineering, ging de "Cossi" als een raket van start: 204 en later 222 turbo PK's, een maximumsnelheid van 240 kilometer per uur en van 0 naar 100 kilometer per uur in slechts 6,8 seconden. Talloze rally- en racewagens waren de beloning voor deze gedurfde ombouw.

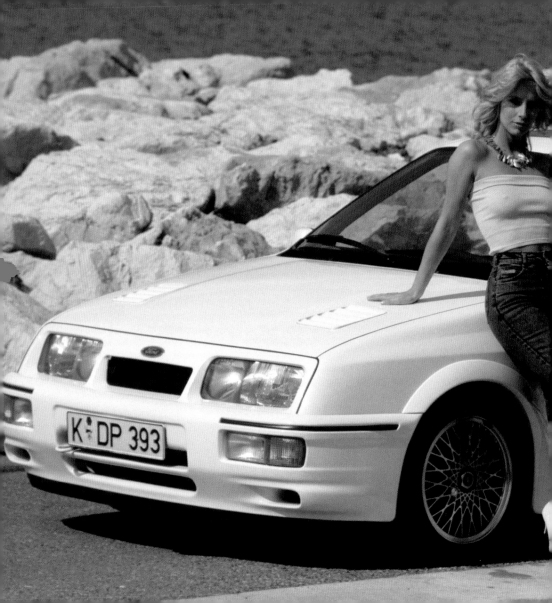

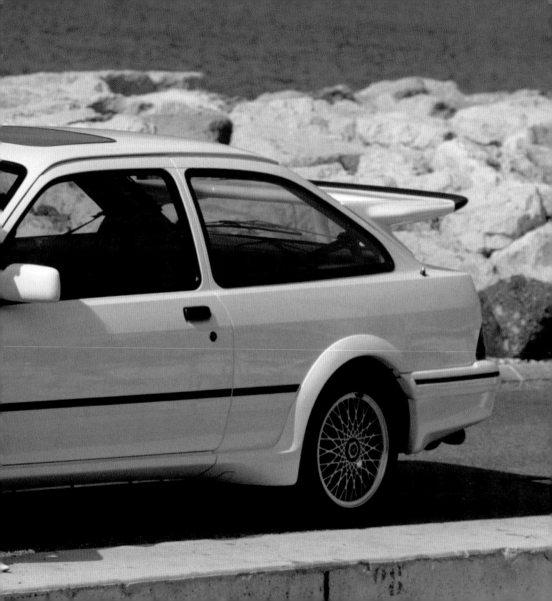

Saab 900 Turbo
La Saab 900 Turbo
Saab 900 Turbo

Swedish! Roaring turbo, scraping front wheels and the mighty acceleration of up to 200 HP: that was the '80s SAAB 900 Turbo. The unconventional styling—initially only for the estate coupé with hatchback and later for the Sedan and elegant convertible—addressed individualists prepared to pay a sum for the special. Well, active and passive security was exemplary: power steering, four disc brakes, pollen filter and heated seats were standard equipment.

Un moteur turbo ronronnant, un train avant modernisé et une accélération puissante poussée par 200 cv : la SAAB 900 Turbo a fait une entrée triomphale dans les années 80. Son style non conventionnel – réservé à l'origine aux breaks coupés avec hayon, berlines et autres décapotables – était destiné aux passionnés prêts à payer le prix pour ce petit bijou. Son confort et son niveau de sécurité étaient exemplaires, l'équipement de base comprenant une puissante direction, quatre freins à disque, un filtre à pollen et des sièges chauffés.

Zweeds! Brullende turbo, piepende voorwielen en een machtige versnelling tot 200 PK: dat was de SAAB 900 Turbo uit de jaren '80. De onconventionele styling – aanvankelijk enkel voor de 5-deurs stationwagen coupé en later ook voor de Sedan en de elegante cabrio – was bedoeld voor individualisten die graag wat extra betalen voor iets speciaals. Zowel de actieve als de passieve veiligheid waren in elk geval voorbeeldig: stuurbekrachtiging, vier schijfremmen, een pollenfilter en verwarmde zetels waren standaard ingebouwd.

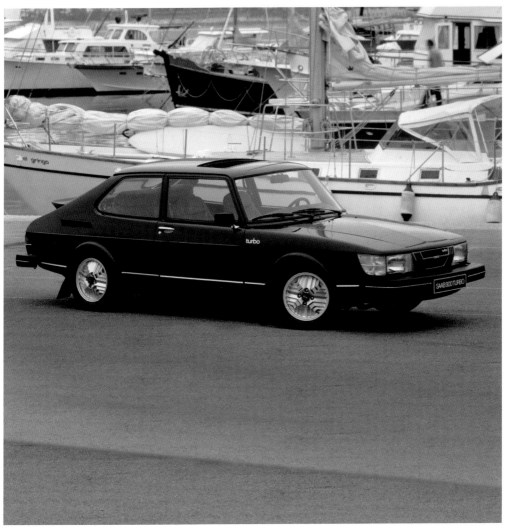

131

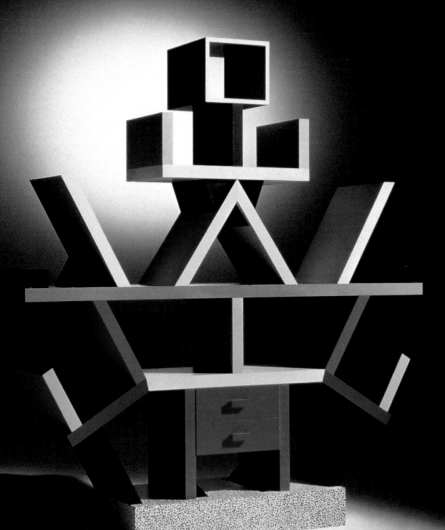

design &
architecture

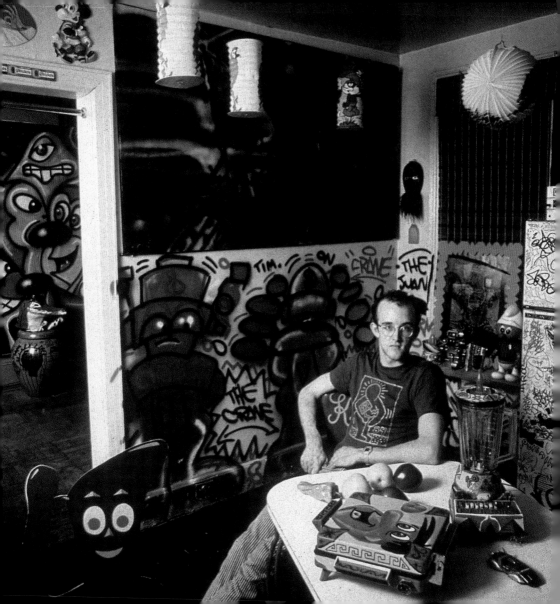

Keith Haring
Keith Haring
Keith Haring

Keith Haring quickly became a shooting star in the American art scene with his chalk drawings in New York subway stations at the beginning of the '80s. He achieved international fame with his cheerful and bold stick figures. "Art is for everyone", Haring commented on his work, which became omnipresent on walls, posters, T-shirts, clocks and porcelain. Following his original, cheery comics, he devoted himself to social and political topics in his later works, before he died in 1990 from AIDS at the age of 31.

Dès le début des années 80, l'américain Keith Haring s'est imposé comme un artiste de premier ordre grâce à ses dessins réalisés à la craie dans le métro de New York. Célèbres dans le monde entier, ses bonhommes en caractère gras ont fait la notoriété de l'artiste. Ils ont rapidement été déclinés en posters, T-shirts, montres, vaisselle… "L'Art est pour tout le monde", disait Haring en évoquant sa pratique. Après avoir créé une série de bandes dessinées originales et joyeuses, l'artiste consacra son œuvre à des thèmes sociaux et politiques, avant de mourir du SIDA à l'âge de 31 ans en 1990.

Keith Haring werd begin de jaren '80 met zijn krijttekeningen in New Yorkse metrostations al snel een rijzende ster binnen de Amerikaanse kunstscène. Hij kreeg internationale faam met zijn vrolijke en scherp omlijnde krijtfiguurtjes. "Kunst is voor iedereen", zo becommentarieerde Haring zijn werk dat na enige tijd alomtegenwoordig was op muren, posters, T-shirts, klokken en porselein. Na zijn originele en vrolijke stripverhalen ging hij zich in zijn latere werk meer en meer toeleggen op sociale en politieke thema's alvorens hij in 1990 op 31-jarige leeftijd aan AIDS zou sterven.

Graffiti
Le graffiti
Graffiti

It was scribbling for some and art for others: the opinions about graffiti range from vandalism all the way to an acknowledged form of expression in the hip-hop subculture. No free space was safe from the illegal sprayers: first in New York and then world-wide beginning in the '80s. Railroad cars and subways, empty brick walls and bridges—public areas were converted into huge canvasses for the unsolicited artists. At the same time, "graffiti art" established itself as a new art movement, with Keith Haring as its most well-known representative.

Barbouillage pour les uns, œuvre d'art pour les autres ; le graffiti est considéré à la fois comme un acte de vandalisme et une forme d'expression issue de la sous-culture hip-hop. D'abord à New York puis dans le monde entier, cette pratique illégale a, dès le début des années 80, recouvert toutes les surfaces disponibles : wagons de trains, métros, murs, ponts…. Dans le même temps, "l'art du graffiti" gagnait ses galons de noblesse grâce au travail de Keith Haring, principal représentant de cette mouvance.

Voor sommigen was het kribbelen, voor anderen echte kunst: de meningen over graffiti variëren van vandalisme tot een erkende vorm van expressie binnen de hiphop-subcultuur. Geen enkele vrije ruimte was vrij voor de illegale spuiters: eerst in New York en later wereldwijd, sinds de jaren '80. Treinwagons en metrostations, lege bakstenen muren en bruggen – publieke ruimtes werden getransformeerd tot enorme canvassen voor de onbegrepen kunstenaar. Tegelijk vestigde de "graffiti-kunst" zich als een nieuwe kunstbeweging, met Keith Haring als zijn beroemdste vertegenwoordiger.

Hot Water Kettle, Michael Graves
La bouilloire, Michael Graves
Fluitketel, Michael Graves

"Ah, the Alessi kettle with the little bird!" Yes, exactly! Everybody knows it, the cult classic of the American star architect Michael Graves and bestseller of the Italian design manufacturer Alessi. Alessi introduced the whistling kettle in their program in 1985 as the first design from an American. A wise decision as the boiler with the order number 9093 became the most sold object in the company's history. The kettle marks the beginning of a totally new design mix that entered everyday life, with the combination of postmodern style and pop elements.

Tout le monde connaît la bouilloire sifflante de l'architecte Michael Graves. Cet objet culte, équipé d'un sifflet oisillon, est la première création d'un designer américain pour la marque Alessi. Un choix judicieux, car cette pièce est devenue l'objet le plus vendu de l'histoire de l'enseigne italienne. Mêlant post-modernisme et éléments pop, cette bouilloire marque également l'introduction dans la vie quotidienne d'un tout nouveau mélange de styles.

"Ah, de Alessi ketel met het kleine vogeltje!" Ja, precies! Iedereen kent hem, deze cultklassieker van de Amerikaanse sterarchitect Michael Graves en bestseller van de Italiaanse fabrikant van design Alessi. Alessi introduceerde de fluitketel in zijn programma van 1985 als het eerste design van een Amerikaan. Een wijze beslissing want de boiler met ordernummer 9093 werd het meest verkochte object uit de geschiedenis van de onderneming. De ketel markeerde ook het begin van een totaal nieuwe designmix die zou doordringen tot in het dagdagelijkse leven, met een combinatie van een postmoderne stijl en popelementen.

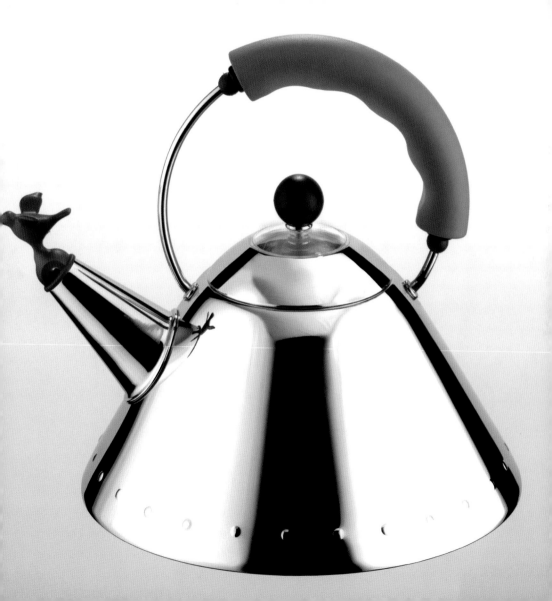

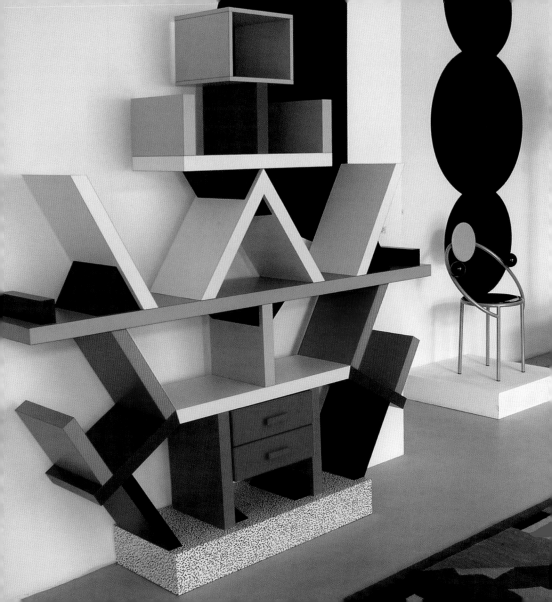

Carlton Room Divider
La bibliothèque Carlton
Carlton boekenkast

No piece of furniture caught as much attention in the '80s as the Italian designer Ettore Sottsass' colorful room divider Carlton. Sottsass formed the design group Memphis with colleagues in order to oppose the '70s high-tech design with a radical "Anti-Design" with its own looks. Sottsass' first work surprised in 1981 with clear forms, vivid colors—and cheap laminate. The ingenious designer saw his task in "communicating new ideas to a broader audience."

Aucun meuble n'aura à ce point attiré l'attention au cours des années 80. La très colorée bibliothèque Carlton du créateur Ettore Sottsass, fondateur du collectif Memphis, répond à la volonté de remplacer le style high-tech des années 70 par un "anti-style" radical. Révélée en 1981, la première œuvre de Sottsass en stratifié bon marché a surpris le public avec ses formes claires et ses couleurs vives. L'ingénieux designer italien avait alors atteint son but : "communiquer de nouvelles idées à un public plus large".

De Carlton boekenkast annex scheidingsmeubel van de Italiaanse designer Ettore Sottsass was ongetwijfeld een van de opvallendste meubelstukken uit de jaren '80. Sottsass richtte samen met collega's de designgroep Memphis op om met een radicaal "antidesign" en een heel eigen look in te gaan tegen het hightech design van de jaren '70. Sottsass' eerste werk uit 1981 verraste met duidelijke vormen, levendige kleuren en … goedkoop laminaat. De ingenieuze designer zag zijn opdracht als "het communiceren van nieuwe ideeën aan een zo breed mogelijk publiek."

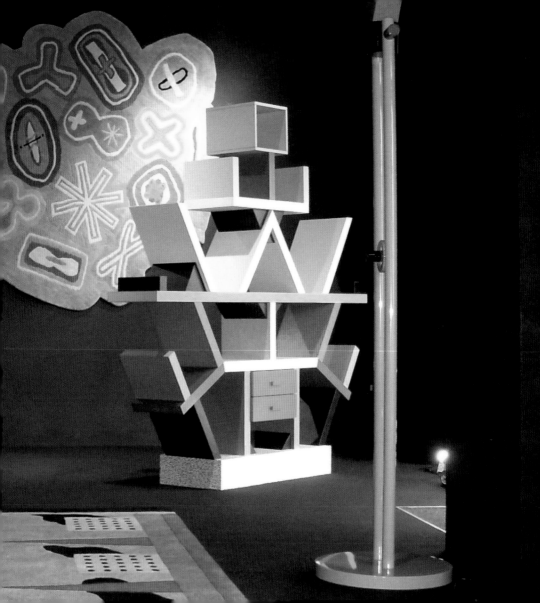

Nomos Table, Norman Foster
La table Nomos, Norman Foster
Nomos tafel, Norman Foster

Norman Foster's table system, called Nomos, is a real icon of '80s design. The star architect, who made architectural statements with his creations in the whole world, developed the writing table system for the Italian manufacturer Tecno in 1986. The arrangement is clear and mundane—a technical, metal substructure with a transparent glass plate—and brilliant as well: Nomos is flexibly combinable from individual writing desks to larger conference room variations of any size.

Imaginée par Norman Foster, la table Nomos est une véritable icône des 80's. Le célèbre architecte britannique, qui exposait déjà ses créations dans le monde entier, a conçu cette table pour le fabricant italien Tecno en 1986. Sa conception est d'une limpidité exemplaire et également d'une grande fonctionnalité : son pied métallique et sa surface transparente en verre se combinent aisément. Elle s'intègre partout, des bureaux individuels aux salles de conférences.

Norman Foster's tafelsysteem Nomos is een absoluut design-icoon van de jaren '80. De sterarchitect, die met zijn creaties wereldwijd architecturale statements maakte, ontwikkelde het schrijftafelsysteem voor de Italiaanse fabrikant Tecno in 1986. Het arrangement is even duidelijk en mondain – een technische, metalen substructuur met een transparante glasplaat – als briljant: Nomos kan flexibel worden gecombineerd van individuele schrijftafels tot grotere vergaderzaalconfiguraties van eender welke omvang.

145

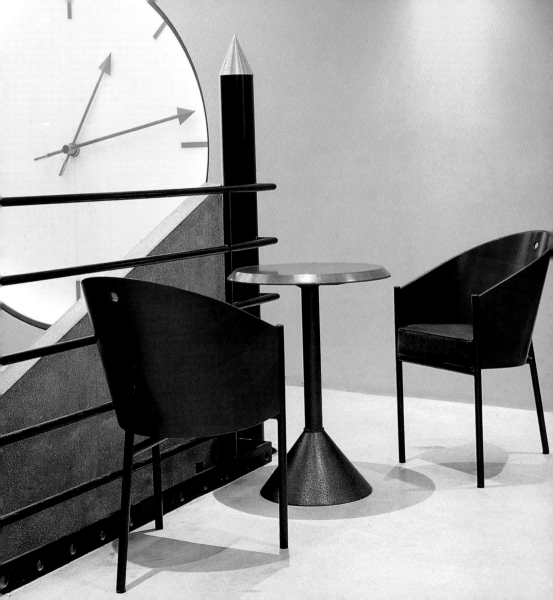

Costes Chair, Philippe Starck
La chaise Costes, Philippe Starck
Costes stoel, Philippe Starck

A mahogany seat or black lacquered oak wood, a black leather cushion and a tubular steel frame: the legendary Costes Chair by Philippe Starck from 1985. The chair was produced for the trendy Paris café "Costes". The designer chair soon filled coffee bars all over the world. The Frenchman Philippe Starck is considered one of the most famous furniture designers of the '80s and beyond. He expressed the attitude towards life of an entire generation with design icons such as the Costes Chair.

Un siège en bois d'acajou ou de chêne laqué en noir, une assise rembourrée recouverte de cuir noir et une structure cylindrique en acier : telle est la légendaire chaise Costes, dessinée par Philippe Starck en 1985. Conçue pour le très branché café parisien Costes, cet objet design s'est rapidement imposé dans les cafés du monde entier. Le créateur français, considéré depuis les années 70 comme l'un des plus grands concepteurs de meubles, aura su toucher chaque génération et donner vie à des icônes intemporelles du design, dont la chaise Costes.

Een rugleuning in mahonie- of zwartgelakt eikenhout, een zwart leren kussen en een stalen buisframe: dat is de legendarische Costes stoel van Philippe Starck uit 1985. De designerstoel werd speciaal ontworpen voor het trendy Parijse café "Costes" maar veroverde al snel koffiebars over de hele wereld. De Fransman Philippe Starck wordt beschouwd als een van de beroemdste meubeldesigners uit de jaren '80 en ver daarbuiten. Hij wist de levenshouding van een hele generatie te vatten in designiconen als de Costes stoel.

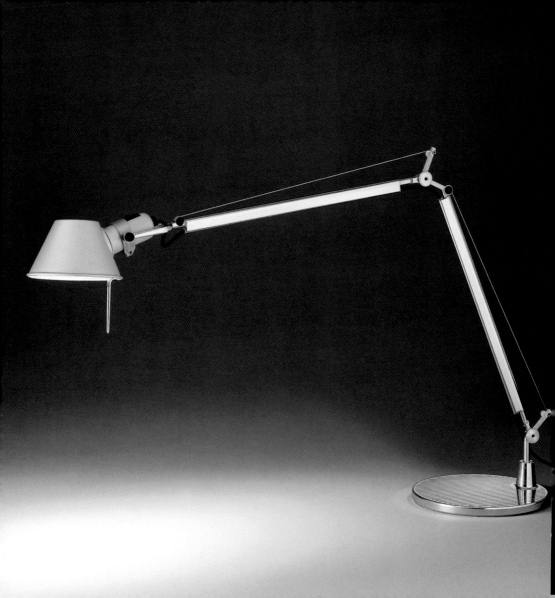

Tolomeo Lamp

La lampe Tolomeo

Tolomeo lamp

The Tolomeo Lamp offers a touch of elegance to the office routine. Artemide sells this table lamp based on the design of Giancarlo Fassina and Michele De Lucchi worldwide since 1987 and has established a luminiferous classic with it. With its minimalistic design, the extremely flexible aluminum frame and the hat-shaped shade, it allows for very precise control of the light. Hardly on the market, had the lamp occupied desks in designers' offices, architects' bureaus and management floors of style-spoiled managers.

Tolomeo apporte à votre bureau une note d'élégance. Distribuée depuis 1987 par l'enseigne italienne Artemide, cette lampe de table conçue par Giancarlo Fassina et Michele De Lucchi est devenue un grand classique des luminaires. Avec son style minimaliste, sa structure en aluminium extrêmement flexible et son abat-jour en forme de chapeau, elle permet un contrôle très précis de la lumière. Sitôt lancée sur le marché, elle a trouvé une place de choix sur les tables des créateurs, des architectes et des chefs d'entreprise avertis.

De Tolomeo lamp zorgt voor een vleugje elegantie binnen de doorsnee kantooromgeving. Artemide verkoopt deze tafellamp op basis van een ontwerp van Giancarlo Fassina en Michele De Lucchi wereldwijd sinds 1987 en heeft hiermee een lichtgevende klassieker gevestigd. Met zijn minimalistisch design, het uitzonderlijk flexibele aluminium frame en de lampenkap in de vorm van een hoed, verzekert hij een heel precieze controle van het licht. Nog maar nauwelijks op de markt gebracht, had de lamp al een plaatsje veroverd op de bureaus van ontwerpers- en architectenbureaus en in de kantoren van managers met stijl.

149

Torso Chair, Paolo Deganello

Le fauteuil Torso, Paolo Deganello

Torso sofa, Paolo Deganello

A critic called the seating furniture "Torso" by Cassina the "Best of the Best of seating twins". Italian architect and designer Paolo Deganello designed the asymmetrical chair for the Italian furniture manufacturer in 1982. You can buy the Torso with exchangeable arm rest, in leather or fabric in different colors. It remains an exceptional piece because of its unconventional form. Deganello's furniture art became public for the world in 1987: He designed the "Documenta Chair" for the documenta 8 in Kassel (Germany).

Pour certains, le Torso serait le must en matière de fauteuil deux places. L'architecte et créateur Paolo Deganello a conçu ce fauteuil asymétrique pour le fabriquant italien Cassina en 1982. Disponible avec un accoudoir amovible en cuir ou en tissus de différentes couleurs, le Torso demeure une pièce exceptionnelle grâce à sa forme non conventionnelle. Le talent de son créateur fut dévoilé au grand public en 1987, lorsque celui présenta la Documenta Chair pour la Documenta 8 de Kassel.

Een criticus noemde het zitmeubel "Torso" van Cassina de "beste van de beste twee-zit". De Italiaanse architect en designer Paolo Deganello ontwierp de asymmetrische sofa voor de Italiaanse meubelfabrikant in 1982. Je kan de Torso kopen met vervangbare armleuning, in leer of stof en in verschillende kleuren. Het is en blijft door zijn onconventionele vorm een uitzonderlijk meubelstuk. Deganello's artistieke meubeldesign raakte bekend bij het grote publiek in 1987: hij was namelijk de ontwerper van de "Documenta stoel" voor documenta 8 in Kassel (Duitsland).

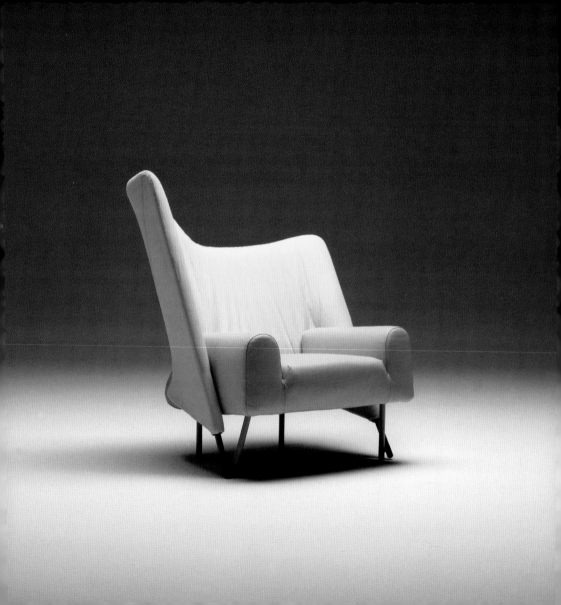

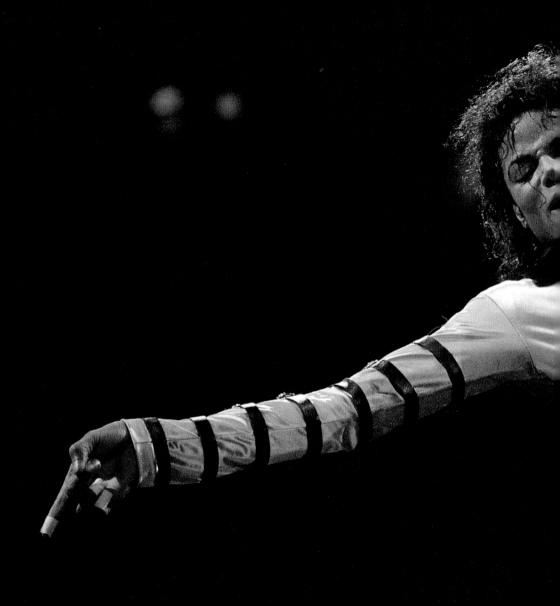

entertainment

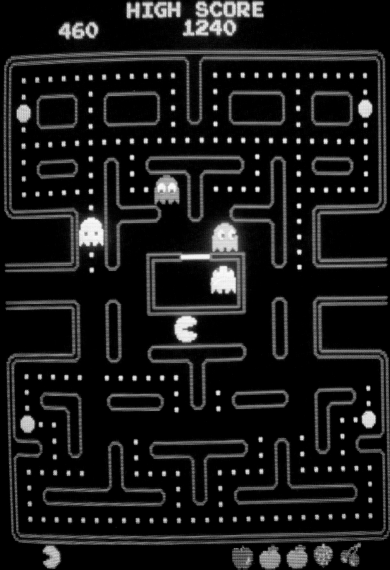

Pac-Man

Pac-Man

Pac-Man

Pac-Man, the dot eater and his four ghost opponents Blinky, Pinky, Inky and Clyde hunt each other through a labyrinth and busy entire generations of arcade fans and video gamers even today. The game was introduced to the arcades in Japan in 1980 and in the US in 1981. Since then, Pac-Man wakes ambitions for the highest score with the 255 playable difficulty levels. The cult game now also fascinates on PCs and online. Perfect game control can make you achieve a maximum number of hits and a total of legendary 3,333,360 points!

Qui ne connait pas l'insatiable mangeur de pac-gums lancé en 1980 au Japon et un an plus tard aux États-Unis ? Pac-Man et ses quatre acolytes fantômes – Blinky, Pinky, Inky et Clyde – n'ont jamais cessé de se traquer entre les murs de leur labyrinthe, occupant des générations entières d'amateurs de jeux vidéo bien décidés à en découdre avec les 255 niveaux de difficulté du jeu. Populaire également en ligne, Pac-Man n'attend désormais plus que vous pour battre le record légendaire des 3 333 360 points accumulés en l'espace d'une seule partie !

Pac-Man, de muntjeshapper en zijn vier tegenstrevers, de spookjes Blinky, Pinky, Inky en Clyde, jagen elkaar in een labyrint achterna en houden tot op vandaag hele generaties speelhal- en videogamefanaten in de ban. Het spel werd geïntroduceerd voor de speelhallen in Japan in 1980 en in de VS in 1981. Sindsdien jaagt iedereen achter de hoogste score binnen de 255 speelbare moeilijkheidsniveaus. Het cultspel kan nu ook op PC's en online worden gespeeld. Wanneer je het spel perfect beheerst, kan je een maximum aantal hits halen en een legendarisch totaal van 3.333.360 punten!

Dallas Television Series
La série télévisée Dallas
Televisieserie Dallas

The Southfork Ranch in Dallas, Texas, was the stage for the most well-known television series in the '80s, showing family rows, intrigues and fights over the power and money of the Ewing family. Millions of people excitedly looked forward to every new episode of the first soap opera successful world-wide and wondered just what dirty tricks the uberbastard J. R. Ewing—brilliantly personified by Larry Hagman—would come up with for his business partners and his wife after a powerful intro with an unforgettable theme song.

Tournée dans le ranch de Southfork, au Texas, *Dallas* est certainement la série télévisée la plus connue des 80's. Des millions de téléspectateurs attendaient fébrilement chaque nouvel épisode, afin de voir se démêler les intrigues de pouvoir et d'argent de la famille Ewing. Inlassablement, l'on écoutait le générique mythique de la série, jubilant à l'idée du mauvais tour que cette crapule de J.R. Ewing, brillamment interprété par Larry Hagman, allait pouvoir jouer à sa femme ou à ses associés.

De Southfork Ranch in Dallas, Texas, was het schouwtoneel van de best gekende televisieserie van de jaren '80 over de familievetes, intriges en gevechten om macht en geld van de Ewing familie. Miljoenen mensen keken uit naar elke nieuwe aflevering van deze eerste soapopera met wereldwijd succes en vroegen zich af welke vuile streek de door en door gemene J. R. Ewing – schitterend vertolkt door Larry Hagman – nu weer zou uithalen tegen zijn zakenpartners en zijn vrouw, dit na een sterke intro met onvergetelijke titelmelodie.

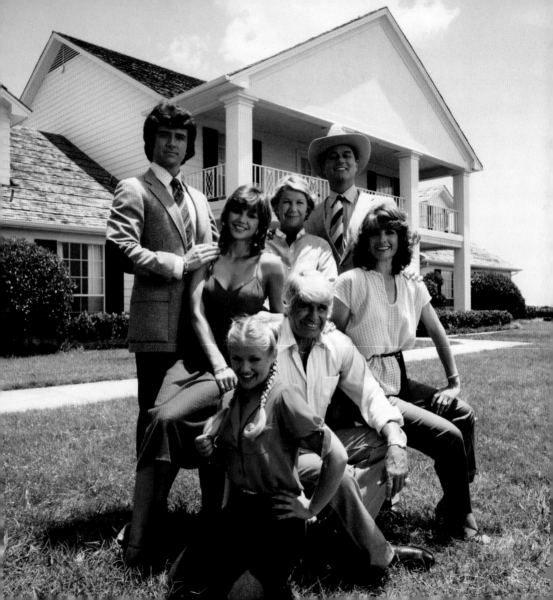

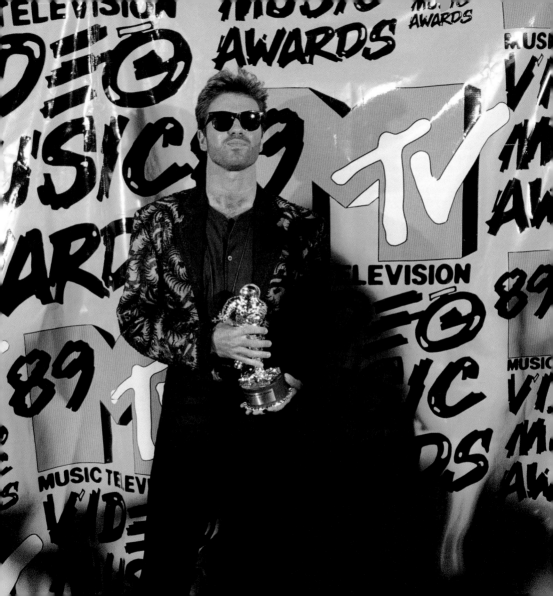

Launch of MTV
Le lancement de MTV
De lancering van MTV

The first specialty television station that broadcast solely music was launched August 1, 1981 in the US. The video jockey (VJ) presented *Video Killed the Radio Star* by the Buggles as the first music video. The station gained substantial influence on the music industry and the youth culture due to its quick spreading. Artists of the '80s such as Culture Club, Ultravox, Prince and The Police became famous with their presence on MTV. Michael Jackson managed his breakthrough that way in 1983 as a colored singer and representative of a completely novel pop music.

La première chaîne de télévision totalement consacrée à la musique a été lancée le 1er août 1981 aux États-Unis. Interprété par *The Buggles*, la toute première vidéo présentée par le vidéo-jockey (VJ) s'intitulait *Video Killed the Radio Star*. Bénéficiant rapidement d'un incroyable succès auprès des jeunes, la chaîne s'est imposée dans l'industrie de la musique et a contribué dans les années 80 au succès d'artistes tels que *Culture Club*, *Ultravox*, *Prince* ou *The Police*. En 1983, Michael Jackson fut le premier "artiste de couleur" diffusé sur MTV. Il imposa rapidement une toute nouvelle musique pop.

Het eerste gespecialiseerde televisiestation dat enkel muziek uitzond, werd gelanceerd op 1 augustus 1981 in de VS. De video jockey (VJ) presenteerde *Video Killed the Radio Star* van The Buggles als eerste muziekvideo. Dankzij zijn snelle groei had het station een substantiële invloed op de muziekindustrie en de jongerencultuur. Artiesten uit de jaren '80 zoals Culture Club, Ultravox, Prince en The Police werden beroemd door hun aanwezigheid op MTV. Michael Jackson brak in 1983 op die manier door als zwarte zanger en vertegenwoordiger van een heel nieuwe stijl van popmuziek.

Madonna

Madonna

Madonna

Madonna celebrated extraordinary successes with her debut album *Madonna* in 1983, followed one year later by *Like a Virgin*. She fully deserves the title "Queen of Pop". Like her colleague Michael Jackson, she was also very good at presenting her music with videos, films and pompous live concerts. With provocative performances she caused several scandals; her fans frenetically celebrated her and imitated her fashion style. She finally became the pop icon of the '80s with her world tour *Who's that Girl*.

Madonna a connu un succès extraordinaire avec son premier album en 1983, suivi un an plus tard de l'inoubliable *Like A Virgin*. À l'instar de Michael Jackson, la "Reine de la Pop" a transporté les foules à coups de hits, de clips vidéo, de films et de concerts phénoménaux. Sa tournée mondiale *Who's That Girl* lui permit d'asseoir sa réputation d'icône pop absolue des 80's. Si les attitudes et prises de position provocatrices de la madone ont soulevé de nombreux scandales, ses fans lui vouent un véritable culte et copient ses excentricités vestimentaires dans les moindres détails.

Madonna vierde in 1983 buitengewone successen met haar debuutalbum *Madonna*, een jaar later gevolgd door *Like a Virgin*, en verdient ten volle de titel van "Queen of Pop". Net als haar collega Michael Jackson is ze ook heel bedreven in het presenteren van haar muziek met behulp van video's, films en pompeuze live concerten. Met haar provocerende performances veroorzaakte ze ook heel wat schandalen. Haar fans vereren haar mateloos en imiteren haar modestijl. Met haar wereldtournee *Who's that Girl* werd ze definitief het popicoon van de jaren '80.

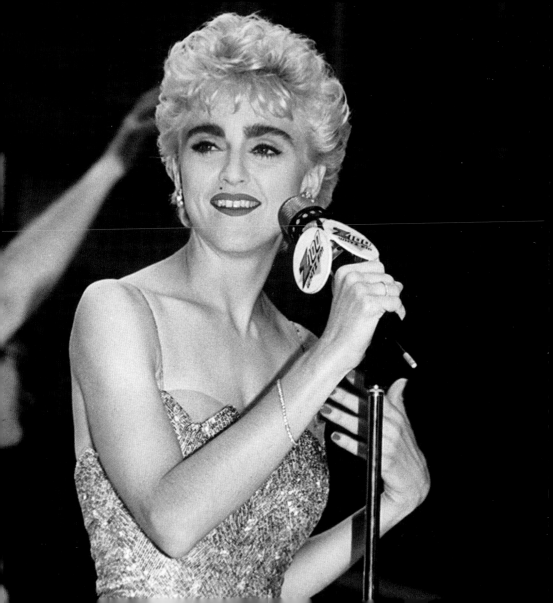

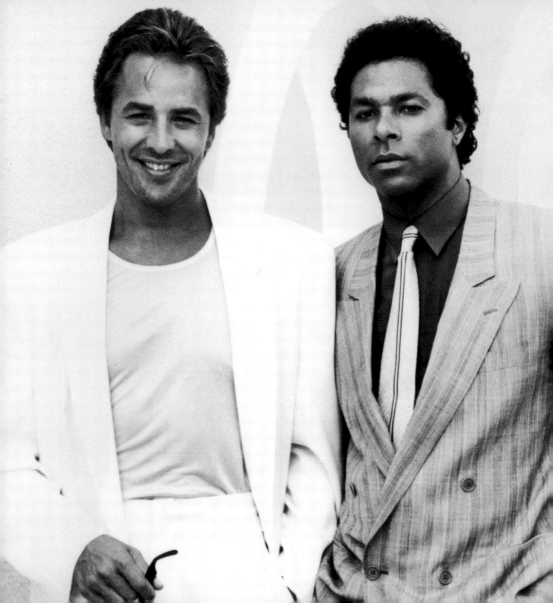

Miami Vice

Miami Vice

Miami Vice

Ferrari, classy designer outfits of the two main characters Sonny Crockett and Ricardo Tubbs, beautiful women, Miami's exclusive flair, Florida's sun, exciting police stories and Jan Hammer's unforgettable theme song—that was the secret of success for *Miami Vice*, America's cult television series. 111 episodes were broadcast between 1984 and 1989. Numerous prominent actors and guest appearances as well as the music of famous rock and pop stars from the time contributed to the popularity of the mystery thrillers.

La Ferrari, les costumes chics de Sonny Crockett et Ricardo Tubbs, les jolies femmes, Miami, le soleil de Floride, des histoires de police captivantes et l'inoubliable générique de Jan Hammer – tous ces éléments ont contribué au succès de *Miami Vice*, la série culte des années 80. Faisant appel à de prestigieux invités et à de célèbres vedettes de rock et de pop, ce feuilleton américain a connu une popularité sans faille tout au long de ses 111 épisodes diffusés entre 1984 et 1989.

Ferrari, stijlvolle designeroutfits, de twee hoofdkarakters Sonny Crockett en Ricardo Tubbs, mooie vrouwen, de exclusieve flair van Miami, de zon van Florida, spannende politieverhalen en Jan Hammer's onvergetelijke titelsong – ziedaar het geheim van het succes van *Miami Vice*, Amerika's culttelevisieserie. Tussen 1984 en 1989 werden 111 afleveringen ingeblikt en uitgezonden. Talrijke prominente acteurs en gastacteurs en de muziek van beroemde rock- en popsterren uit die tijd droegen bij tot de populariteit van de detectivethrillers.

A-Team
Agence Tous Risques
A-Team

The A-Team is formed of four totally different types; it takes on any opponent and fights for justice. The ex-soldiers, accused of a crime they did not commit in Vietnam and chased by the military police, are the "good guys" in this American television series that counts among the most successful series in the '80s from 1983 until 1987. The characters are Colonel Hannibal Smith as the boss with black gloves and a cigar, the gentleman Lieutenant "Face" Peck, the muscleman Sergeant "B.A." Baracus with a Mohawk and the confused Pilot Captain "Howling Mad" Murdock.

L'Agence tous risques, sorte d'équipe de choc vouée à la défense de la justice, est la rencontre de quatre personnalités totalement différentes. Cet escadron d'élite est composé d'anciens soldats accusés d'un crime qu'ils n'ont pas commis au Vietnam, poursuivis par la police militaire. De 1983 à 1987, les aventures du Colonel John "Hannibal" Smith, du Lieutenant Templeton "Futé" Peck, du Sergent Bosco Albert "Barracuda" Baracusà et du Capitaine H. M. "Looping" Murdock, ont passionné les fans de cette série télévisée.

Het A-Team wordt gevormd door vier totaal verschillende types, neemt het op tegen gelijk welke opponent en trekt ten strijde voor rechtvaardigheid. De ex-soldaten, beschuldigd van een misdaad in Vietnam die ze niet begingen en opgejaagd door de militaire politie, zijn de "good guys" in deze Amerikaanse televisieserie die van 1983 tot 1987 enorm populair was. We herinneren ons kolonel Hannibal Smith als de baas met zwarte handschoenen en sigaar, de gentleman annex luitenant "Face" Peck, de spierbundel Sergeant "B.A." Baracus met hanenkam en de verwarde piloot, kapitein "Howling Mad" Murdock.

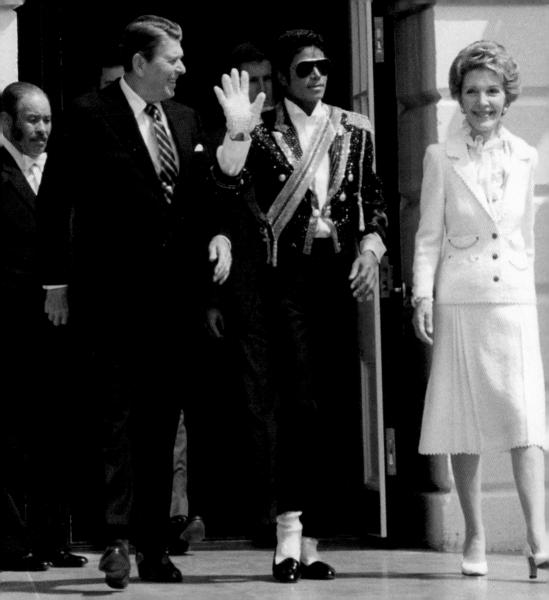

Michael Jackson
Michael Jackson
Michael Jackson

The universal talent Michael Jackson went down in history as the "King of Pop". His 1982 album *Thriller* remains the most sold worldwide with sales exceeding 100 million. Not just his music, also his music videos and his legendary stage shows with the typical "Moonwalk" made Jackson an international star and the most successful commercial musician. He received many important music awards and the highest honors until his sudden death on June 25, 2009.

"Le Roi de la Pop", tel est le surnom de Michael Jackson. Sorti en 1982, *Thriller* demeure l'album le plus vendu au monde avec plus de 100 millions de copies écoulées. Maîtrisant tout autant la musique, la chorégraphie, que la production de clips vidéo, Michael Jackson possède un talent hors paire. L'inventeur du *moonwalk* est l'artiste qui a vendu le plus de disques et qui détient le plus grand nombre de records dans l'industrie du disque. Sa mort inattendue, le 25 juin 2009, a marqué le monde.

Het universele talent Michael Jackson is de geschiedenis ingegaan als de "King of Pop". Zijn album *Thriller* uit 1982 blijft met meer dan 100 miljoen verkochte exemplaren het best verkochte ter wereld. Niet alleen zijn muziek, maar ook zijn muziekvideo's en zijn legendarische podiumshows met de typische "Moonwalk" maakten van Jackson een internationale ster en de meest succesvolle commerciële muzikant ooit. Hij kreeg vele belangrijke muziekprijzen en de hoogste eerbetuigingen tot aan zijn plotse overlijden op 25 juni 2009.

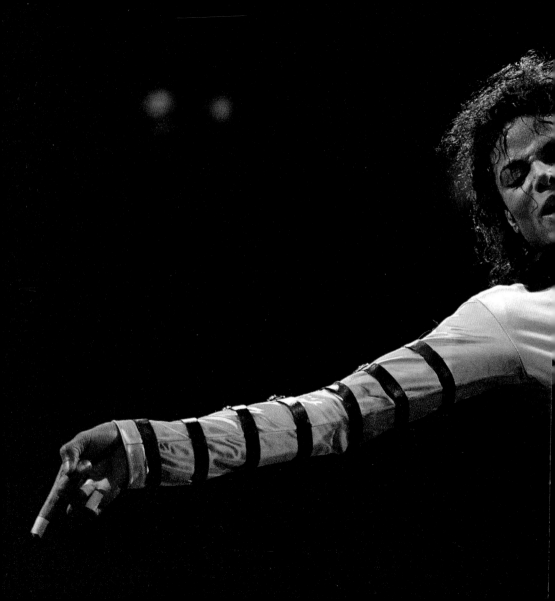

Fame Movie
Le film Fame
De film Fame

Young acting students play their own everyday life. That is how director Alan Parker wanted to show the life of artistically talented teenagers. He picked students from the New York School of Performing Arts with whom he created the movie *Fame* that was released in 1980. The music movie won many prizes, the Golden Globe Award and one Oscar among others, for the portrayal of the studies from entrance exam to the last school year and the change the young people undergo.

Des étudiants jouant leur propre quotidien : c'est ainsi que le metteur en scène Alan Parker souhaita montrer la vie d'adolescents talentueux suivant une formation artistique. En collaboration avec les élèves de la New York School of Performing Arts, il réalisa en 1980 le film *Fame*. La bande originale remporta un Golden Globe et un Oscar. Le film fut quant à lui plébiscité pour la justesse avec laquelle il témoigne de cette période charnière chez les jeunes artistes : entre l'examen d'entrée et leur dernière année de formation.

Jonge theaterstudenten spelen hun eigen dagelijkse leven. Zo wilde regisseur Alan Parker het leven van artistiek getalenteerde tieners tonen. Hij selecteerde een aantal studenten van de "New York School of Performing Arts" waarmee hij de film *Fame* creëerde, die in 1980 werd uitgegeven. De muziekfilm won onder andere een Golden Globe en twee Oscars voor de muziek en was populair door de portrettering van de studenten vanaf het ingangs- examen tot aan het laatste schooljaar en de veranderin- gen die ze in die tussentijd ondergaan.

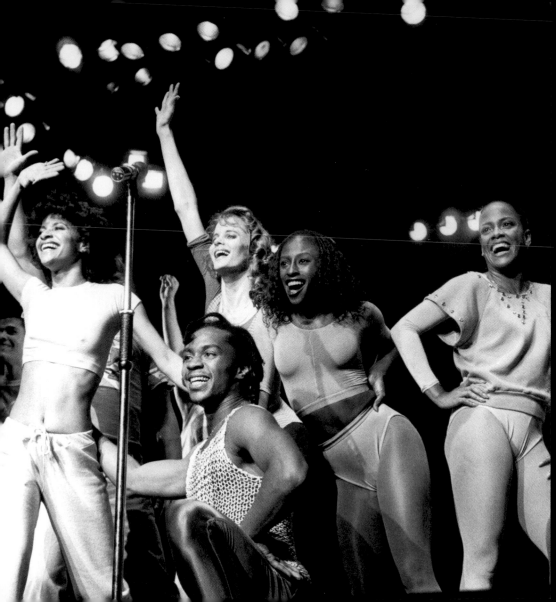

E.T. the Extra-Terrestrial

E.T. l'extra-terrestre

E.T. the Extra-Terrestrial

E.T. wanting to "phone home" was so heartbreaking that the sentence from the 1982 science-fiction-film *E.T. the Extra-Terrestrial* was still cited years later. E.T. was accidentally left behind on earth by his crew and made friends with ten-year old Elliot. The story of the lovable extraterrestrial was so well received with the audience that director Steven Spielberg celebrated the most successful movie of the time—distinguished with many prizes and Oscars.

"E.T. téléphone maison". Cette réplique d'*E.T. l'extra-terrestre* marqua tellement le public qu'il se l'appropria et la cita bien des années après la sortie du film au cinéma. Ce monument du 7e art signé Steven Spielberg raconte l'histoire d'un extra-terrestre accidentellement oublié sur la Terre, et de son amitié avec un petit garçon de dix ans. Cette fiction fut un énorme succès commercial et reçut de nombreux prix, dont quatre Oscars. Elle apporta également à Spielberg une stature internationale indéfectible.

"Phone home …", de scène waarin E.T. naar huis wil bellen, was zo hartverscheurend dat de zin uit de sciencefictionfilm uit 1982 *E.T. the Extra-Terrestrial* nog jaren later zou worden geciteerd. E.T. was per ongeluk door zijn bemanning op aarde achtergelaten en raakte bevriend met de tienjarige Elliot. Het verhaal van het schattige buitenaardse wezen werd zo goed ontvangen door het publiek dat Steven Spielberg er de meest succesvolle film van die tijd mee scoorde – onderscheiden door talrijke prijzen en Oscars.